콘텐츠 ――

―― 세계로

미래로 ――

콘텐츠 ────

──── 세계로

미래로 ────

전현택 지음

콘텐츠와 라면

 콘텐츠 자체에 관심이 있거나, 콘텐츠 관련 직업을 희망하는 사람들이 있다. 이들 중 상당수는 콘텐츠를 제대로 배우고 싶어 한다. 하지만 콘텐츠를 체계적으로 공부하기 쉽지 않다. 일상생활 속에서 사진을 찍고 영상을 만들지만, 스마트폰 속 사진과 영상을 연구해야 할 콘텐츠라고 생각하지 않는다. 공부해야 하는 콘텐츠는 따로 있다고 생각한다. 그리고 경제학이 미시경제학, 거시경제학, 계량경제학 등으로 구성된 것처럼 콘텐츠 공부도 그렇게 누구나 인정하는 체계가 있었으면 좋겠다고 생각한다.

 "냄비에 종이컵으로 세 번 물을 붓고 끓인 다음에, 라면과 스프를 넣고 조금 더 기다리세요." 이것은 라면 만드는 방법을 알려주는 문장이다. 영상 콘텐츠 제작방법을 설명하는 것도 근본적으로 라면 끓이는 방법을 알려주는 것과 유사하다. 영상 콘텐츠에 대한 설명이 훨씬 더 복잡하고 상세하겠지만 말이다. 영상 콘텐츠를 더 멋있게 편집하는 여러 가지 방법은, 마치 라면을 더 맛있게 끓이는 다양한 방법과 같다. 콘텐츠 분야에서 제작방법을 설명한 좋은 책들은 비교적 쉽게 찾을 수 있다.

그런데 '라면은 무엇인가'라는 질문을 받으면 답하기가 조금 복잡하다. 라면이 어떤 음식인지, 음식은 무엇인지, 라면과 건강의 관계는 어떤 것인지 등 수없이 많은 질문 중에서 무엇을 어디까지 대답해야 할지 고민해야 하기 때문이다. 라면의 화학성분을 반드시 설명해야 한다는 사람도 있고, 화학성분은 중요하지 않다고 주장하는 사람도 있다. 누가 맞고 틀리다고 할 수는 없다. 그러나 '라면은 무엇인가'를 연구하는 사람들이 많아지고 시간이 흐르면 연구자들은 큰 틀에서 무엇을 어떻게 대답해야 할지 합의하게 된다. 마치 경제학이 그랬던 것처럼 말이다. 아직까지 '콘텐츠학(学)은 무엇인가'를 답하는 방법은 합의되지 않았다.

이 책은 콘텐츠 만드는 방법을 알려주지 않는다. '콘텐츠는 무엇인가'라는 질문에도 확실하게 대답하지 못한다. 이 책은 콘텐츠 공부를 처음 시작하는 '우리나라' 사람들에게 콘텐츠를 바라보는 자신만의 시각을 갖도록 도와준다. 콘텐츠와 사회와의 관계, 콘텐츠 역사를 보는 관점, 저작권과 라이선싱의 기본 개념을 알려준다. 그리고 콘텐츠를 시간, 공간, 주체 관점으로 보자는 주장이 포함되어 있다.

이 책은 성공회대학교에서 2009년부터 진행한 '콘텐츠 세계로 미래로' 강의 내용을 토대로 만들었다. 강의를 진행하면서 콘텐츠 분야 다른 교수님들과 전문가들의 좋은 강의나 발표에서 부분적으로 내용과 형식을 빌려왔다. 따라서 이야기 전개 순서와 예시의 중복이 있을 수 있으나, 그 자체로 나름의 관점을 표현하려고 노력하였다. 강의와 책 내용에 도움을 준 많은 분들께 감사한 마음을 전한다.

CONTENT

CONTENT

CONTENTS

CONTENTS

우리는 콘텐츠에 둘러싸여 살아가고 있다. 수많은 유튜브 영상들과 게임, 영화, 드라마, 웹툰을 늘 접하고 살아간다. 어떤 영화가 재미있고, 어떤 게임은 지루하다고 생각은 하지만, 자신이 보고 있는 콘텐츠 자체가 무엇이고 어떤 의미가 있는지 고민하지 않는다. 콘텐츠의 의미를 일상 속에서 생각하는 경우는 거의 없다.

『보헤미안 랩소디』, 2018, 20세기폭스코리아(주)

그러나 콘텐츠 자체에 관심을 갖게 되면 일상 속에서 새로운 질문과 대답을 찾게 된다. 영화『보헤미안 랩소디』는 우리나라에 '싱어롱타임(sing-along time)'이라는 독특한 문화를 만들었다. 극장에서 관객들이 특별한 시간대에 영

화를 보면서 주인공이 부르는 노래를 함께 따라 불렀다. 극장에서 진행된 싱어롱타임은 영화가 영화를 관람하는 문화도 바꿀 수 있다는 것을 보여준다. 콘텐츠 자체에 관심이 있다면 이런 현상 속에서 콘텐츠와 문화의 관계, 콘텐츠가 사람들에게 미치는 영향력에 대해 질문하거나 생각하게 된다.

『신과 함께-인과 연』(신과 함께2)은 2018년에 개봉한 영화로, 1,200만 명 이상의 관객을 동원했다. 관객 수 1,000만을 넘기 어려운 국내 영화시장 규모를 고려하면 『신과 함께-인과 연』은 홍행에 성공한 콘텐츠다. 이것이 가능했던 이유는 2017년에 개봉한 『신과 함께-죄와 벌』(신과 함께1)의 성공이 『신과 함께-인과 연』의 성공을 이끌었기 때문이다. 그리고 『신과 함께-죄와 벌』은 주호민 작가의 웹툰 『신과 함께』에서 시작되었다.

하나의 콘텐츠인 웹툰이 또 다른 콘텐츠 영화를 제작할 수 있게 하고, 그 영화의 성공이 또 다른 영화의 대중적 성공을 이끌어 낸다. 콘텐츠에 관심이 있는 사람은 영화나 웹툰 각각의 콘텐츠를 즐기는 것에서 멈추지 않고, 콘텐츠들의 관계에 흥미를 갖게 된다.

웹툰 『신과 함께』는 왜 인기가 있었고, 영화로 제작된 후에도 계속 홍행에 성공했을까? 혹시 웹툰 『신과 함께』가 여느 웹툰들과 다른 점이 있었을까? 이런 질문을 시작하면 콘텐츠 자체에 관심을 갖게 된 것이다. 그리고 웹툰 『신과 함께』가 '인생, 삶, 죽음이라는 기존 웹툰이 정면으로 다루지 않은 주제를 진지하고 새롭게 표현했기 때문이다'라고 대답한다면 콘텐츠 자체에 대한 스스로의 관점이 생기기 시작했다고 할 수 있다.

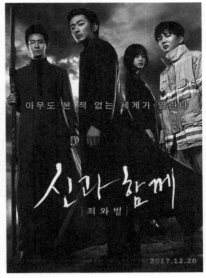

주호민, 『신과함께』, 2010.

『신과함께』, 2017,
리얼라이즈픽처스, ㈜덱스터스튜디오.

모바일 게임 「리니지M」을 생활 속에서 즐기는 사람들은 많이 있다. 그러나 이 게임을 만든 회사가 어떤 회사이고 게임이 콘텐츠산업 전체에서 어떤 의미를 갖는지 궁금해 하지 않는다. 일상의 재미가 아니라 콘텐츠 자체로서 게임을 이해하기 위해서 게임이 만들어지는 산업을 알아야 한다. 대중문화 콘텐츠는 기업을 통해 제작되고 유통되기 때문이다. 우리나라에는 넥슨(Nexon), 넷마블(Netmarble), 엔씨소프트(NCSOFT) 등 대형 게임 회사들이 있다. 매출 규모 순위에서 삼성전자가 우리나라 전체 기업들 중에서 1위라고 한다면, 넥슨, 넷마블, 엔씨소프트도 매출 규모 순위 50위 이내 회사들이다. 이 게임회사들은 매년 몇 조 원씩 매출을 내고 있으며 수익률도 높다. 게임을 개별 콘텐츠로만 보지 않고 콘텐츠산업의 관점에서 본다면, 콘텐츠 자체를 이해하는데 도움이 된다.

일상 생활 속에서 많은 사람들이 지하철과 버스로 이동하면서 음악을 듣고 유튜브로 좋아하는 가수의 뮤직비디오를 본다. 조금 더 적극적인 사람들은 방탄소년단이나 블랙핑크의 춤을 따라 하기도 한다. 외국인들이 팬덤을 형성하여 우리나라 가수에게 열광하는 모습을 흥미롭게 본다. 그런데 콘텐츠 자체에 관심이 있다면 어떤 사람이 어떻게 음악을 즐기는지, 외국인들이 이렇게 행동하는 이유가 무엇인지 궁금하게 생각해야 한다. 그리고 이런 현상이 지속될 수 있는 것인지 아니면 우연히 발생한 일시적인 사건인지 질문을 해야 한다. 콘텐츠 자체를 공부한다는 것은 콘텐츠 때문에 발생한 사회 현상을 연구하는 것도 포함된다.

우리들은 콘텐츠에 둘러싸여 살아가고 있다. 너무 가까이 있고, 늘 함께 하기 때문에 그 의미를 생각하지 못하고 산다. 익숙하기에 잘 안다고 생각하지만 콘텐츠 자체에 관심을 갖지 못하였다. 이제 듣고 있던 음악을 멈추고, 보고 있던 영상을 끄고 콘텐츠 자체를 생각하기 시작하자.

1.
지금은 문화콘텐츠 시대

'지금은 문화콘텐츠 시대'라는 문구는 2001년에 처음으로 회자되기 시작했다. 여기서 '지금은'이라는 말은 지금까지는 문화콘텐츠 시대가 아니었다는 것을 의미한다. 과거에는 문화콘텐츠 시대가 아니었지만 이제부터는 문화콘텐츠 시대라는 뜻이다. 그렇다면 '지금' 이전에는 어떤 시대였을까? 1970년대부터 2000년대까지 10년 단위로 무엇이 중심이었는지 알아보자. 이것은 오랫동안 콘텐츠 분야에서 반복해서 설명한 주장이기도 하다.

1970년대는 제조업 중심의 시대였다. 세계에서 제일 큰 회사들은 자동차, 냉장고, TV 등을 만드는 회사들이었다. 지금은 예전만큼 유명하지 않지만 가전회사인 '제너럴 일렉트릭(GE)'이라는 미국 기업이 세계에서 가장 유명한 기업 중 하나였다. 물론 그 당시에도 컴퓨터 분야의 대형 기업들이 있었다. IBM은 전 세계에 컴퓨터를 만들어 공급하던 회사로, 그 기술과 물량에 있어서 그 어떤 회사와도 비교를 거부하는 위치에 있었다.

그 당시의 대형 컴퓨터라고 해도 스마트폰에 비하면 형편없는 성능을 가지고 있었고 가격도 비싸서 정부 단위의 큰 규모 기관이나 회사가 아니면 쉽게 갖고 있을 수 없었다. 그러나 1970년대에는 하드웨어를 만드는 회사들이 전 세계 경제와 산업에서 중요한 위치를 차지하고 있었다. 그렇다면 1980년대에는 어땠을까?

1980년대는 소프트웨어 중심 시대였다. 소프트웨어 회사인 애플과 마이크로소프트(MS)가 부상한 시기이다. 특히 그 중에서도 마이크로소프트는 하드웨어를 만들던 IBM에 소프트웨어를 공급하면서 커지기 시작했다. 사실 이 무렵의 소프트웨어는 하드웨어를 구입하면 같이 붙여서 판매하는 정도의 수준이었다. 그러나 마이크로소프트는 지금까지도 우리가 사용하는 운영체제(Operating System, 컴퓨터를 운용하기 위해 기본적으로 갖춰야 하는 시스템)의 기초 프로그램을 만들었고, 하드웨어와 독립적으로 소프트웨어를 판매하기 시작하였다. 이 프로그램으로 MS는 IBM을 뛰어넘고 전 세계에 우뚝 설 수 있었다.

그렇다면 1990년대는 어떤 시대이며, 어떤 회사들이 가장 중심적인 위치에 있었을까? 1990년대는 정보통신의 시대이고 통신회사들이 중심으로 부상한 시기이다. 우리나라 최대 통신회사인 SK텔레콤과 일본 1위 통신회사인 엔티티 도코모 모두 1990년을 전후해서 설립되었다. 그리고 새롭게 신설된 통신회사들은 신속하게 각 국가 경제의 중추적인 역할을 하게 된다. 매출 규모에서 하드웨어 회사나 소프트웨어 회사들에 비해 작았지만, 1990년 이후 급속히 성정했다는 점은 분명하다. 1970년대에서 1990년대까지 각각 하드웨어, 소프트웨어, 네트워크(정보통신)의 시대라고

하는 것은 많은 사람들이 동의할 수 있었다.

2001년 콘텐츠산업을 지원하는 정부기관인 한국콘텐츠진흥원이 설립되었다. '지금은 문화콘텐츠 시대'는 바로 이 한국콘텐츠진흥원에서 처음 사용했던 문구다. 여기서 말하는 '지금'은 현재와 미래를 의미한다. 그러나 2000년대 초반만 해도 '지금은 문화콘텐츠 시대'라는 말이 일부 콘텐츠 관련자들을 제외하면 공감대를 얻지 못했다. 콘텐츠의 중요성을 강조하기 위해 너무 지나친 표현이라고 생각했기 때문이다. 2010년대에 들어와서도 자신 있게 이 주장을 하는 사람이 적었다. 2020년에 들어와서 콘텐츠라는 용어가 익숙해지고, 우리나라 콘텐츠의 영향력이 커지면서 상황이 조금씩 바뀌기 시작하였다. 하드웨어나 소프트웨어, 통신보다 더 중요한 것이 콘텐츠라고 생각하는 사람들이 늘어나고 있다. 물론 이 생각에 동의하지 않는 사람들이 여전히 많은 것도 사실이다. '지금은 문화콘텐츠 시대'라는 말은 하드웨어, 소프트웨어, 통신의 시대를 넘어 콘텐츠의 시대가 되었으면 좋겠다는 의미를 내포하고 있다. 처음 이 문구가 만들어질 때는 콘텐츠산업 종사자들이 열심히 노력해서 달성해야 하는 방향을 제시했다고 해도 큰 무리는 없을 것이다.

이제야 비로소 콘텐츠의 중요성이 사회 전체에 받아들여지고 있는데, 2001년부터 왜 '지금'은 콘텐츠 시대라고 할 수 있었을까? 그 당시 무슨 논리로 이런 주장을 하였을까? 2000년대 초반 네트워크와 콘텐츠의 관계를 고속도로와 자동차로 비유했었다. 네트워크는 고속도로이고, 일단 고속도로가 생기면 그 다음에는 콘텐츠라는 자동차들이 필요하다는 논리였다. 크고 좋은 고속도로(네트워크)가 있어도, 그 도로를 사용하는 자동차(콘

텐츠)가 적다면 고속도로의 가치도 적어진다는 주장이다. 정보통신 네트워크의 시대가 왔다면 당연히 그 다음에는 콘텐츠 중심 세상이 온다는 생각이다. 사실 이 논리는 기본적으로 맞다. 스마트폰으로 유튜브를 보거나 인터넷 검색을 할 때, 우리는 인터넷 속도보다 내용, 즉 콘텐츠에 집중하기 마련이다. 우리의 흥미를 끄는 것은 인터넷망이 아니라 그 망을 통해 전달되는 콘텐츠 그 자체이기 때문이다.

상대적으로 가치가 적었던 콘텐츠가 하드웨어나 소프트웨어, 네트워크보다 더 중요해지는 과정을 다른 비유로도 설명할 수 있다. 1960년대에는 냉장고가 있는 집이 부잣집이었다. 1960년대까지만 해도 우리나라는 제대로 된 냉장고를 만들지 못했기 때문이다. 그러므로 당시 집에 좋은 냉장고를 갖고 있다는 것은 미국이나 일본에서 제작한 수입 냉장고를 구매했다는 의미이다. 고가의 외제 냉장고는 작은 집 한 채 값과 맞먹는 경우도 있었다. 그래서 가격 대비 효과를 고려할 때 냉장고는 필요없는 물건으로 간주되었다. 음식은 그날 먹을 것만 사 놓으면 되고, 상하기 전에 다 먹어 버리면 된다고 생각했기 때문이다. 하지만 지금은 냉장고에 대한 일반인의 생각도 변하였고, 가격도 상대적으로 저렴해서 누구나 구매할 수 있는 제품이 되었다. 운이 좋으면 아파트단지 근처에서 사람들이 버리고 간 쓸 만한 냉장고를 구할 수도 있다. 이와 같이 시대에 따라서 무엇이 중요한지가 달라진다. 콘텐츠의 가치도 시대의 변화에 따라 상대적으로 하드웨어나 소프트웨어 보다 더 커지는 방향으로 변화하고 있다.

음악을 예로 들어보자. 1990년대까지만 해도 돈을 내지 않고 음악을 듣는 사람이 많았다. 길거리에서 그 시대에 유행하는 음악을 카세트테이프

에 불법으로 녹음해서 판매하는 일이 당연하게 받아들여졌다. 하지만 지금 우리는 음악을 듣기 위해 매달 몇천 원을 내고 스트리밍 서비스에 가입하는 것을 오히려 당연하다고 생각한다. 만약 1980년대 사람에게 매달 돈을 내고 넷플릭스로 영상을 보거나 음원을 스트리밍 받으라고 한다면 어떤 반응을 보일까? 아마 십중팔구는 말도 안 되는 소리라고 생각할 것이다. 시대의 변화에 따라서 상대적으로 중요한 가치와 경제적으로 의미 있는 대상이 달라진다. '지금은 문화콘텐츠시대'라는 문구가 2001년에는 희망의 표현이었지만, '지금'은 현실에 더 가깝게 느껴진다. 지금 냉장고 보다 비싼 스마트폰이 많이 있는 것처럼, 미래 어느날 콘텐츠 하나의 가격이 스마트폰보다 더 비쌀지도 모른다.

2001년 '지금은 문화콘텐츠 시대'라는 문구와 함께 가장 많이 인용된 또 다른 주장이 있었다. 현대 경영학의 아버지라고 불리는 피터 드러커(Peter Ferdinand Drucker)는 세계 경제는 제조 기반 경제(Manufacturing based Economy)에서 지식 기반 경제(Knowledge based Economy)로, 그리고 다시 콘텐츠 기반 경제(Content based Economy)로 넘어갈 것이라고 이야기했다. 또한 '21세기는 문화산업에서 각국의 승패가 결정될 것이다. 최후의 승부처는 바로 문화산업이다.'라고 주장했다. 다른 식의 표현이지만 모두 미래에는 콘텐츠의 중요성이 더 커진다는 점을 강조하고 있다.

우리나라 영화 『기생충』이 미국 아카데미에서 작품상, 감독상을 받고, 방탄소년단과 블랙핑크가 전 세계로 진출하고 있는 요즘은 진짜 피터 드러커의 말이 맞았으면 좋겠다. 피터 드러커의 주장처럼 문화콘텐츠산업에 의해 각국의 승패가 결정된다면, 우리나라 현재 콘텐츠산업의 상황

은 승리에 조금 더 다가가고 있기 때문이다.

2.
콘텐츠 이해를 위한 기초 지식

콘텐츠의 시작

인간은 생각을 하고 표현을 해야 하는 존재이다. 로댕의 「생각하는 사람」은 인간이 생각하는 존재라는 것을 보여준다. 강아지나 고양이도 생각을 할 수 있을지도 모른다. 하지만 인간은 동물과 달리 추상적 개념도 이해하고 생각할 수 있다. 생각할 줄 안다는 것은 동물과 인간을 구분하는 가장 큰 차이라고 할 수 있다. 인간은 생각을 하고, 그 생각을 표현한다.

알타미라 벽화는 스페인 동굴에서 발견된 그림이다. 이 벽화는 1만 5천 년~2만 년 전에 인류가 그려 놓은 이미지다. 지금 보아도 그 그림의 정교함에 놀란다. 인간은 동물들처럼 단지 생존하고 번식하는 것만으로 만족하지는 않았다. 1만 5000년 전에 이미 그림으로 자신의 생각을 표현할 줄 알았다. 이 벽화를 그린 의도가 무엇인지 확실히 알지 못하지만, 나름의 생각과 의지를 가지고 그림을 그린 것은 분명하다. 또 다른 벽화

에는 아프리카의 토속음악을 연주하고 있는 모습도 있다. 누가 가르쳐 주지 않아도 인간은 아주 오래 전부터 그림과 음악이라는 콘텐츠를 만들고 즐길 줄 알았다.

세월이 흐르자 인간은 문화를 창조하고, 언어를 만들어내고 그 언어를 문자로 표현하기 시작했다. 문자가 생기자 그 문자로 역사를 기록하게 되었다. 역사시대가 열린 것이다. 우리는 현재 영상 콘텐츠에만 너무 익숙해져서 문자로 만들어진 콘텐츠의 중요성을 간과한다. 그러나 인간은 문자로 쓰인 콘텐츠를 제작함으로써 정교한 '이야기'를 통해 자신을 표현하기 시작하였다. 초기 문자의 대표적인 예시는 중국 한자의 근간이 되는 갑골 문자, 메소포타미아 지역에서 점토판에 찍어서 만든 쐐기 문자 등이 있다. 문자가 모여 문장이 되고 문장이 모여 책이 되었다. 이렇듯 인류 전체가 콘텐츠를 만들어 왔다. 우리 선조들도 우리나라만의 독창적인 콘텐츠를 계속 만들어 왔다. 우리나라에도 다른 나라들과 차별화되는 우리만의 문자, 음악, 이미지가 있었다. 조선시대 궁중에서 예식을 할 때 사용했던 음악인 아악도 있고, 김홍도 화백의 「씨름」과 같은 고유한 풍속도도 있다.

지금까지 '콘텐츠'라는 것이 어떤 역사적 배경을 갖고 있는지, 그 시작은 무엇이었는지를 살펴보았다. 인간은 다른 동물과 달리 생각을 하고 그 생각을 표현할 수 있다. 또한 그 생각을 문자로 기록했고, 더 나아가서 역사도 문자로 기록했다. 자신의 감정과 느낌을 음악과 이미지 형태의 콘텐츠로 만들기도 했다. 이처럼 인간이 살아간다는 것과 콘텐츠를 만들고 남기는 일은 서로 뗄 수 없는 관계다.

복제가 가능한 콘텐츠

지금부터 이야기할 '콘텐츠'는 '대중문화 콘텐츠'이다. 물론, 콘텐츠라는 일반적 범주에 대중문화콘텐츠만 있는 것은 아니다. 개인이 만들고 개인이 보관하는 그림, 음악, 글도 콘텐츠라고 할 수 있다. 그러나 이러한 개인 콘텐츠가 대중적인 콘텐츠가 되려면 복제가 가능해야 한다. 그런 의미에서 콘텐츠 역사에서 책의 인쇄는 큰 의미를 갖는다.

독일의 구텐베르크가 금속활자를 인쇄 방법으로 활용한 이후, 유럽에서 많은 책들이 제작되었다. 금속활자를 통해 먼저 제작되고 배포된 책은 『성경』이다. 금속활자가 만들어지기 전까지 『성경』은 필사본만 있었다. 그 필사본을 신부님들이나 성경을 연구하는 사람들이 아주 꼼꼼히 만들었다. 필사본 『성경』의 수는 매우 적었고, 『성경』을 해석할 수 있는 사람도 매우 적었다. 그런데 금속활자라는 기술이 발명되자 『성경』을 필사하지 않고 대량으로 인쇄할 수 있게 되었다.

단순하게 보이는 인쇄 기술의 변화는 중세 유럽 사회 전체에 영향을 미치게 된다. 종교개혁이 시작된 것이다. 종교개혁은 교회 혁신운동에 제한되지 않았다. 정치, 경제, 사회 각 분야에서 변화를 이끌었고, 근대 세계와 근대인을 탄생하게 만들었다. 『성경』이라는 콘텐츠 자체의 내용이 전혀 바뀌지 않았지만, 인쇄 기술의 변화가 사회를 변화시켰다. 대량 복제된 『성경』이 사회에 영향을 미쳤던 것처럼, 블랙핑크와 방탄소년단의 음악이 뮤직비디오와 디지털 음원으로 복제되고 유튜브 플랫폼을 통해 유통되면서 전 세계에 영향을 미치고 있다.

디지털콘텐츠와 새로운 리터러시(literacy)

'콘텐츠'와 '디지털 콘텐츠'는 조금 다르다. '디지털 콘텐츠'가 무엇인지 알기 위해서는 디지털과 아날로그에 대한 구별을 할 수 있어야 한다. 아날로그는 물리적 속성을 그대로 가지고 있다. 반면 디지털은 물리적 속성을 디지털 신호로 변형시킨 것이다. 즉 0과 1이라는 디지털 신호로 내용을 변환하고, 저장하고, 표현하는 것이다. 아날로그 신호와 디지털 신호는 파장도 다르다. 강의실에서 선생님의 목소리를 들으면 그 목소리는 아날로그적으로 우리에게 전달된다. 같은 목소리를 온라인상에서 듣는 경우, 아날로그 목소리가 디지털 신호로 변환되어서 전달된다. 그렇다면 '디지털 콘텐츠'는 무엇일까? 콘서트장에 가서 듣는 피아노 연주는 아날로그 콘텐츠이다. 대학로 소극장에 가서 보는 연극은 아날로그다. 그러나 유튜브에 업로드된 영상들이나 멀티플렉스 극장에서 상영되는 영화들은 모두 '디지털 콘텐츠'다.

'리터러시'는 글자를 읽고 이해하는 능력, 즉 문자를 해독할 수 있는 능력이다. 역사시대에 들어서자 글을 읽고 쓸 수 있는 사람과 그렇지 못한 사람의 계급이나 지위에 큰 차이가 발생하기 시작했다. 우리나라를 비롯한 한자문화권에서는 한자를 읽고 쓸 수 있는 사람들은 그렇지 못한 사람들보다 높은 사회적 지위와 권력을 가지고 있었다. 이런 현상은 모든 문화권에서 비슷하게 발생했다. 아직까지도 문자를 해독하지 못하는 사람들이 전 세계에 상당수 남아 있지만, 과거와 비교하면 문자를 사용하는 능력이 차별된 권력을 갖게되는 기준이 되지 못한다. 미래에는 새로운 '리터러시'에 의해 능력의 차이가 나타나지 않을까? 디지털콘텐츠의 관점

에서 생각하면 새로운 기준이 보인다.

　미래에는 영상과 음악으로 자신을 표현할 수 있는 사람들이 그 사회의 중심적인 위치를 차지할 가능성이 높다. 과거에 문자를 읽고 쓸 수 있던 사람들의 차지했던 위상에 버금가는 권력을 누리게 될 것이다. 주제를 정확하게 전달할 수 있는 영상과 음악을 만들 수 있는 사람들이 그렇지 못한 사람들과 부와 권력에서 차이가 발생할 수 있다면, 지금 디지털 도구를 사용하여 이미지와 영상을 제작하고 음악을 만드는 능력은 과거에 문자를 해독하고 쓸 수 있었던 사람들과 동일하게 차별된 능력이 될 수 있다. 미래에는 자신의 생각과 감정을 이미지, 영상, 사운드를 통해 전달할 수 있는 사람들, 즉 디지털 콘텐츠를 만들 수 있는 사람들이 그렇지 못한 사람들에 비해 더 큰 사회적 지위와 영향력을 가질 것이 분명하다. 따라서 디지털 콘텐츠 제작 능력이 점점 더 중요해질 것이다.

3.
세계 콘텐츠 시장이 변하고 있다
: 미국과 중국

컨설팅 업체 PwC(Pricewaterhouse Coopers)에 의하면, 2010년 전 세계 문화산업 시장규모는 약 1조 7000억 달러, 2018년에는 약 2조 3912억 달러이다. 물론 세계 문화산업의 시장규모를 정확하게 분석하는 것은 어렵다. 콘텐츠산업 카테고리가 국가마다 조금씩 다르기 때문이다. 10여 년 전까지 중국은 관광업과 문화산업 통계를 묶어서 발표하여 다른 나라들과 비교하는데 어려움이 있기도 했다. 그러나 분명한 것은 세계 콘텐츠 시장의 규모가 다른 분야에 비해 급격하게 증가하고 있다는 사실이다.

우리나라도 2016년에 문화콘텐츠산업의 규모가 100조 원을 초과하였고, 2011년부터 2016년까지 5년 동안 문화콘텐츠산업 규모는 20조 이상, 수출액도 20억 달러 이상 성장하였다. 2019년 우리나라 문화콘텐츠산업의 규모는 약 125조 원이고, 수출액은 약 104억 달러이다. 우리나라 전체 경제 성장률이 매년 1-2% 정도인 것과 비교하면, 콘텐츠산업의 성장률은

매년 4-5%를 유지하고 있다.

2008년 PwC에서 발표한 2007년 통계자료를 기준으로 전 세계 문화콘텐츠산업에서 차지하는 각 나라의 위치에 대해 살펴보면, 미국이 전 세계 시장의 약 40%를 점유하며 1위를 지키고 있다. 전 세계 콘텐츠 시장의 절반 가까이를 미국이 갖고 있었던 셈이다. 2위는 일본으로, 전 세계 시장의 약 8% 점유율을 갖고 있었다. 그 뒤를 영국과 독일 프랑스가 5-6%의 점유율로 차지하고 있고, 중국이 6위로 4%를 점유율을 가지고 있었다. 우리나라는 2%의 점유율로 9위에 머물렀다. 2007년은 이미 『겨울연가』, H.O.T. 등의 한류 붐이 일어난 지 10년이 지난 시점이었음에도 세계 콘텐츠시장 속에서 차지하는 비중은 상대적으로 낮았다.

2010년대에 들어와서 세계 콘텐츠시장 규모에 있어서 각국 순위에 확실한 변화가 발생하기 시작하였다. 2018년, 여전히 미국은 세계시장의 35%를 차지하면서 1위를 유지하고 있지만, 중국이 14%로 6위에서 2위로 뛰어올랐다. 일본은 8%로 2위에서 3위로 내려갔고, 한국은 9위에서 7위로 올라갔지만 비중은 2%에서 벗어나지 못하고 있다. 미국의 비중은 줄어들고 중국을 포함한 아시아 신흥 국가들의 비중이 높아졌다.

2007년과 2018년 통계의 공통점은 미국이 전 세계 1위 국가라는 것이다. 전 세계 콘텐츠 시장에서 가장 중요한 국가인 미국에게 콘텐츠는 어떤 의미일까? 미국 사람들이 소비하고 있는 많은 물건은 중국, 유럽, 남미 등 다른 나라에서 만들어 온 것이 대부분이다. 그렇게 하는 것이 비용이 더 적게 들기 때문이다. 트럼프 대통령이 해외에 나가 있는 미국 기업

들에게 미국으로 다시 돌아오라는 정책을 추진하고 있지만, 미국 시장에서 해외 제품 비중이 크게 줄지 않을 것이다. 이미 너무 많은 상품들을 해외에서 수입하는 구조가 고착화 되어 있어서 쉽게 바뀌지 않는다. 그러나 미국이 해외에서 수입하지 않고 제품의 대부분을 자국에서 생산하는 산업이 두 가지 있다.

첫째는 군수산업이다. 중국에서 만든 무기가 아무리 가격이 싸고 성능이 좋아도 미군은 중국이 만든 무기로 무장할 수 없다. 전 세계 1위 군사대국인 미국이 국내 생산을 포기하지 않을 첫 번째 산업은 군수산업이다.

미국이 국내 생산을 포기하지 않을 두 번째 산업은 콘텐츠산업이다. 미국은 왜 콘텐츠의 국내 생산을 포기하지 않을까? 콘텐츠는 단순히 상품이 아니라 '이데올로기', 즉 국가의 이념 및 정신과 밀접한 관련이 있기 때문이다. 1970년대 말 우리나라에서 방영한 미국 드라마『전투(Combat!)』는는 상당히 인기가 있었다. 제2차 세계대전을 배경으로 유럽에서 미군과 독일군이 전쟁하는 다양한 에피소드로 구성되었다. 이 드라마에서 미군은 언제나 인도적이고 정의로운 모습을 보여준다. 아무리 위험해도 현지 주민들을 구하기 위해 노력한다. 반면, 독일군은 승리를 위해 비열한 일을 서슴치 않는다. 실제 전쟁에서 미군과 독일군이 어떻게 행동했는지는 중요하지 않다. 이 드라마를 즐겨본 전 세계 사람들은 미국이 선한 나라고 독일이 악한 나라라고 생각하게 된다.『아마겟돈』이라는 미국 영화는 행성과 충돌할 지구의 위기 속에서 어떻게 미국인들이 자신을 희생해서 전 인류를 구하는가에 대한 내용를 보여준다. 영화와 드라마의 완성도가 높을수록, 미국 콘텐츠의 해외 진출이 활발할수록 미국 중심의 세계관이

전 세계에 퍼져 나간다. 미국이 전 세계 최강국 지위를 유지하고 싶다면, 군수산업과 함께 미국의 세계관을 전 세계에 전달하고 있는 콘텐츠산업을 포기하지 않을 것이다. 미국은 자국에서 상영되는 영화 대부분을 외국에서 만들지 않고 할리우드에서 제작한다. 미국 사람들은 수많은 외국 제품을 쓰지만, 콘텐츠는 아직 자국 제품에 집착한다. 작품성이 뛰어나고 콘텐츠의 가격이 저렴해도 중국의 세계관으로 무장한 중국

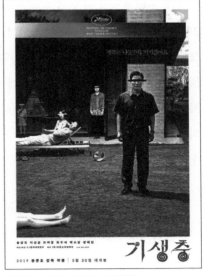

『기생충』, 2019, 바른손이앤에이.

콘텐츠가 미국에 범람하는 것을 용인하지 않을 것이다.

우리나라 영화 『기생충』이 아카데미 어워드에서 4개 부문의 상을 수상하자 미국 사람들은 의외라고 생각했다. 미국 영화 중심이 고 상업성까지 고려하는 아카데미 어워드에서 미국 영화인들이 아시아에서 만든 영화에게 최고상인 작품상을 수여했기 때문이다. 그러나 타 문화권 영화가 미국에서 전국적으로 흥행하기 어렵고 미국에서 소비되는 콘텐츠 중에서 외국 콘텐츠가 차지하는 부분은 매우 적다. 콘텐츠 세계 최대 시장인 미국이 자국 콘텐츠를 선호하고, 오랫동안 미국 콘텐츠에 길들여진 전 세계가 지속적으로 미국 콘텐츠를 소비하는 현상은 상당 기간 지속될 것으로 보인다.

세계 콘텐츠시장 규모 순위에서 2008년 6위였던 중국은 2014년이 되자 2위로 올라섰다. 2007년에는 680억 달러 정도였던 중국의 콘텐츠시장 규모가 8년이 지난 다음에 거의 1000억 달러 이상 증가했다. 일본은 중국에 밀려 3위가 되었다. 미국은 계속해서 1위지만 전 세계 콘텐츠 시장에서 차지하는 점유율은 지속적으로 떨어지고 있다. 2015년만 하더라도 미국의 5분의 1 정도밖에 되지 않던 중국 시장이 과연 미국 시장보다 더 커질 수 있을까?

2017~2018년 무렵부터 중국 영화 시장이 미국 영화 시장보다 커지기 시작했다. 미국에서 만든 콘텐츠가 중국에서 만든 콘텐츠보다 숫자가 더 적거나, 세계적인 영향력에서 중국에 밀렸다는 뜻이 아니다. 단지 중국 영화의 매출이 미국 영화의 매출보다 더 커졌다는 것을 의미할 뿐이다. 그러나 지난 10년간의 중국 콘텐츠시장이 성장한 것과 유사하게 향후 10년이 지난다면, 중국은 영화뿐 아니라 다른 콘텐츠 장르에서 세계 시장 1위가 될 가능성은 충분하다.

중국이 콘텐츠 시장 규모에서 1위가 된다고, 중국 콘텐츠가 1위가 된다는 의미는 아니다. 중국이 전 세계 콘텐츠 시장 규모 1위를 한국과 미국, 일본 콘텐츠를 소비하면서 도달할 수도 있다. 즉, 중국이 콘텐츠 제작 능력에서 세계 1위는 아니라는 것이다. 미국이 대부분의 무기를 자국에서 만드는 것처럼, 중국도 대부분의 무기를 자국에서 만든다. 미국이 자국에서 소비되는 콘텐츠의 대부분을 미국에서 만들고 있듯이, 중국도 자국에서 소비되는 콘텐츠의 대부분을 제작하고 있다. 그러나 중국은 미국과 달리 외국에서 제작한 콘텐츠 수입을 여러가지 방법으로 제한하고 있다. 만

약 중국이 외국 콘텐츠를 미국처럼 제한하지 않는다면 중국 콘텐츠 시장은 한국, 미국, 일본 콘텐츠로 가득 찰 수도 있다.

중국은 공산주의를 지향하는 사회주의 국가다. 중국은 역사적으로 미국과 일본이 제국주의 국가라고 생각하고 있다. 중국 정부 입장에서는 중국 인민들이 미국과 일본 콘텐츠를 계속 보는 것은 단순한 문제가 아니다. 인민들의 정신에 악영향을 미친다고 보기 때문이다. 중국은 미국과 일본의 콘텐츠를 최대한 제한하거나 억압하려고 한다. 그러나 완성도 높은 미국 영화와 일본 애니메이션을 모두 막지는 못한다. 그러나 한 두개의 미국 일본 콘텐츠가 중국에 수입된다고 해도, 우리나라 『별에서 온 그대』, 『태양의 후예』가 그랬듯이 중국 전체 사회에 큰 영향을 줄 수 있다. 그래서 중국 정부는 공개적으로 표현하고 있지는 않지만, 미국 영화와 일본 애니메이션이 중국 사람들의 가치관과 세계관에 영향을 줄 가능성을 우려한다.

중국이 선택할 수 있는 방법은 무엇일까? 중국이 가장 원하는 방향은 중국인이 만든 중국 콘텐츠를 중국 사람들이 스스로 선호하는 것이다. 더 나가서 중국 콘텐츠가 전 세계에 진출하기를 바랄 것이다. 중국의 가치와 생각을 전 세계에 전달할 수 있기 때문이다. 하지만 현재 중국 콘텐츠 제작 수준이 그 단계에 도달하지 못했다면, 다른 국가의 도움과 협조가 필요하다. 중국이 협조할 국가를 선택해야 한다면 문화적 토대가 비슷하고 제국주의 역사를 가지고 있지 않은 국가를 선호할 가능성이 높다. 이런 기준에서 선택한다면 중국이 콘텐츠 분야에서 협력하기 가장 적합한 국가는 우리나라이다. 우리나라가 중국보다 콘텐츠산업 전반에서 제작 기

술이 앞서 있고, 중국이 우리나라에 대해서는 미국과 일본과 비교해서 반감을 갖고 있지 않기 때문이다. 이런 상황이 2000년 이후 우리나라 콘텐츠가 중국에 많이 진출할 수 있었던 이유 중 하나라고 할 수 있다. 우리는 이 환경을 잘 활용해야 한다. 그리고 중국 콘텐츠산업이 발전하는 과정에 함께 참여할 기회를 많이 만들어야 한다. 중국의 입장 변화에 따라 이 시기가 얼마나 오래 갈지는 예측하기 힘들기 때문이다.

세계로 확산하는 우리 콘텐츠
: 한류

CONTENTS

CONTENTS

한 국가에서 제작된 음악과 게임, 영화와 드라마가 모두 해외에 수출되는 경우는 많지 않다. 비상업적인 문화교류로서 영화를 상호 상영하거나 음악 공연을 하는 사례는 있겠지만, 수익을 목적으로 다른 나라의 콘텐츠를 수입할 때 고려할 수 있는 국가는 제한적이다. 우리나라가 바로 그런 나라이다. 미국, 중국, 일본, 영국, 프랑스, 독일 등 소수의 강대국들만이 할 수 있는 일을 우리나라가 하고 있다. 자부심이 생기는 것은 당연하지만, 우리는 이러한 현상을 정확히 이해하고 있지 못한다.

　어떤 대상을 분석할 때는 그 대상의 정의(개념), 시간, 공간, 주체를 구분하여 이해하면 도움이 된다. '코로나 바이러스'를 분석하기 위해서는 우선 코로나 바이러스가 무엇인지에 대한 정의, 즉 개념을 알아야 한다. 그 다음으로는 시간적인 이해가 필요하다. 코로나 바이러스가 언제 시작되었는지, 이전에는 어떤 유사 코로나 바이러스가 있었는지 알아보는 것이다. 세 번째로는 공간적인 이해가 필요하다. 코로나 바이러스가 어디에서 시작되었고, 어떻게 확대·전파되었는지를 보는 것이다. 마지막으로 주체

에 대한 이해가 필요하다. 코로나 바이러스에 감염되고 전파하는 사람들의 특성에 따라 어떤 변화와 차이가 있는지, 코로나 바이러스에 대한 각국 정부의 대응이 어떻게 다른지, 또 그 이유는 무엇인지 등이다. 위와 같은 방식으로 한류를 생각해 보자.

1.
한류의 시간과 공간

한류의 정의는 사람마다 다르다

이 책에서는 한류를 '**우리나라 대중문화 콘텐츠가 해외에서 현지인들에 의해 열렬히 수용되는 사회적 현상**'이라고 볼 것이다. 사람들마다 이야기하는 한류의 정의가 다를 때가 많다. 태권도와 화장품도 한류라고 생각하는 사람도 있고, 순수 콘텐츠만이 한류라고 생각하는 사람도 있다. 각자 한류에 대한 생각이 다르기 때문이다. 따라서 한류에 대한 논의를 할 때, 자신이 한류를 어떻게 정의하고 있고 상대방은 한류를 어떻게 생각하고 있는지를 알아야 합리적인 토론이 가능하다. '한류는 거품인가?'라는 주제로 토론에 참여한다면, 자신의 주장을 말하기 전에 먼저 자신이 생각하는 한류가 무엇인지 밝힐 필요가 있다.

'대중문화 콘텐츠'를 한류의 대상으로 본다는 것은 어떤 의미일까? 대중문화는 대중매체에 의해 상품으로 대량 생산 유통되어 대중에 의해 소비

되는 문화이다. 화가가 제작한 그림이나 조각 작품도 콘텐츠이다. 그러나 대량 생산되고 유통되어 대중이 소비하지 않으면 한류의 대상으로서 콘텐츠는 아니라는 의미이다. 클래식 연주를 녹음한 음원도 당연히 콘텐츠이다. 그러나 이 음원이 대중에게 상품으로 제공되지 않으면 한류의 대상에 포함되지 않는다. 한류의 대상을 분명히 하는 목적으로 대중문화 콘텐츠로 범위를 제한하였다. 따라서 이 책에서 말하는 한류의 대상은 영화, 방송드라마, 게임, 애니메이션, 대중음악 콘텐츠에 집중한다.

'우리나라' 콘텐츠라는 기준은 무엇일까? 『기생충』은 우리나라 콘텐츠라고 할 수 있다. 우리나라 감독이 우리나라 배우들과 함께 우리나라 스태프들을 도움을 받아서, 우리나라 언어로 만든 영화이기 때문이다. 그런데 『설국열차』는 우리나라 콘텐츠일까? 여기에는 모호한 부분이 있다. 『설국열차』는 한국 감독이 만들었고 한국 배우가 나온다. 하지만 대다수 주연배우는 외국인이고, 세트장도 유럽에 만들어졌다. 스태프들도 일부를 제외하면 대부분이 외국인이다. 영화에서 사용되는 언어도 영어이다. 한국어는 몇번 사용되지 않는다. 과연 『설국열차』가 우리나라 콘텐츠가 맞을까?

1980-90년대 인기가 있었던 트로트 가수 주현미는 화교 출신이다. 현재는 우리나라 국적을 가

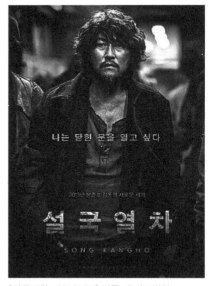

『설국열차』, 2013, 모호필름, 오퍼스픽쳐스.

지고 있지만, 1988년 『신사동 그사람』을 발표할 때는 대만 국적을 가지고 있었다. 그렇다고 가수 주현미의 『신사동 그사람』이 우리나라 콘텐츠가 아니고 대만 콘텐츠라고 할 수 없다. 소녀시대가 부르는 한글 노래가 외국인이 작곡하고 미국 국적의 교포가 작사하였다고 우리나라 콘텐츠가 아니라고 할 수 없는 것과 마찬가지다. 음악 콘텐츠의 작사가, 작곡가의 국적도 노래를 부른 가수의 국적도 우리나라 콘텐츠의 기준이 될 수 없다.

우리나라 콘텐츠 범위의 문제는 정부가 콘텐츠를 지원할 때 뚜렷하게 나타난다. 우리나라 정부는 콘텐츠산업을 지원하기 위해 다양한 사업을 추진하고 있지만, 우리나라 국민의 세금으로 외국 콘텐츠를 지원할 필요는 없다. 따라서 정부가 지원사업을 위해 '우리나라' 콘텐츠의 범위를 지원사업에 따라 다르게 정의하고 있다. 정부가 콘텐츠를 지원하기 위해서 '우리나라' 콘텐츠인지 아닌지의 여부부터 판단해야 하기 때문이다.

예를 들어, '한류 콘텐츠 해외진출지원 사업'을 새로 추진한다고 가정하면, 그 사업 대상으로 우리나라 자본이 50% 이상 투자된 방송 콘텐츠라고 범주를 만든다. 이런 기준에서 보면 드라마 『미스터 션샤인』은 지원 대상 콘텐츠가 아니다. 제작비 대부분을 넷플릭스가 투자했기 때문이다. 『미스터 션샤인』 작가, 감독, 배우 모두 우리나라 사람이고 우리나라의 역사를 소재로 활용하였지만, 지원사업 기준에 따르면 지원을 받을 수 있는 우리나라 콘텐츠가 아니다.

간단하게 보이는 '우리나라' 콘텐츠 범위도 조금만 깊이 생각하면 명확

하게 구분하기 어렵다. 외국 자본이 50% 이상이면 우리나라 콘텐츠가 아니라서 지원할 수 없고, 외국 자본이 49% 투자되었다면 우리나라 콘텐츠로 간주한다는 기준에 동의할 수 없다. 공공기관이 자금을 지원하기 위해서 지원 대상에 대한 명확한 기준이 있어야 한다. 그러나 숫자에 의한 구분 방식은 한류를 정의할 때 필요한 '우리나라' 콘텐츠를 구분하는 기준이 될 수 없다. 많은 한계가 있지만, 한류의 정의를 위해서 '우리나라' 콘텐츠 범위를 '우리나라 사람들이 주도적으로 기획하고 참여하여 만든' 콘텐츠라고 생각하기로 한다. 애매하고 주관적인 기준이다. 그러나 한류를 이해하기 위해서 꼭 필요한 과정이다.

한류를 '우리나라 대중문화 콘텐츠가 해외에서 현지인들에 의해 열렬히 수용되는 사회적 현상'이라고 했다. 우리나라 대중문화 콘텐츠에 대한 설명을 통해 한류를 정의하는 것이 간단하지 않다는 점을 알게 되었다. 이제 다음으로 넘어가 보자. '해외에서' 라는 의미는 무엇일까? 우리나라에서 만든 콘텐츠가 우리나라에서만 인기가 있다면, 그것은 한류 콘텐츠라고 볼 수 없다. 한류 콘텐츠로 불리기 위해서는 해외에서 인기가 있어야 한다. 역대 최고의 흥행을 한 우리나라 콘텐츠인 영화

『명량』, 2014, ㈜빅스톤픽처스.

『명량』은 해외에서 많은 인기를 끌지 못했다. 따라서 『명량』이 대한민국 사상 최고의 관객 수와 매출을 달성했음에도 불구하고 성공한 한류 콘텐츠로 보기는 어렵다. 모든 한류 콘텐츠가 시작부터 해외 진출을 의도하고 제작되지는 않는다. 계획하지 않았지만 우리나라에서 먼저 성공한 후에 시차를 두고 해외에서 인기가 있는 경우도 많다. 그러나 한류 콘텐츠는 해외에서 현지인에게 인기가 있어야 한다. 1980년대 한국 가수들이 미국 로스엔젤레스에서 교민들을 위한 공연이 성황리에 마쳤다고 해서 한류라고 하기 어렵다. 한류 콘텐츠는 현지에 살고 있는 외국인들이 좋아하는 콘텐츠이어야 한다.

한류는 외국에서 현지인들에 의해 '열렬히 수용되는 현상'이다. 한류는 사회적 현상이다. 한류는 콘텐츠 자체를 의미하지 않는다. 이 책에서 태권도를 한류 대상으로 포함하지 않는다. 물론, 각자가 정의한 한류 속에 태권도가 포함될 수 있다. 그러나 태권도를 한류의 대상으로 포함한다고 해도 태권도 자체는 한류가 아니다. 태권도를 외국에서 현지인들이 '열렬히 수용하는 현상'이 발생해야 한류라고 할 수 있다. 열렬히 수용한다는 표현도 절대적 기준이 아니다. 열렬히 수용하는 방식을 정량적으로 측정할 수 없다. 그러나 열렬히 수용하는 모습은 구별할 수 있다.

1980년대 국제 문화교류 행사로 프랑스에서 우리나라 공연단이 부채춤을 공연할 때, 현지 외국인들이 다른 문화로서 존중하고 관람하는 모습을 열렬히 수용된다고 하지 않는다. 2017년 12월 31일에 ABC TV에서 방영된 방탄소년단의 공연 장면 속에서 열렬히 우리나라 콘텐츠를 수용하는 현상을 볼 수 있다. 대부분 외국인으로 구성된 관객들이 노래를 따라

하기도 하고 몸을 움직이면서 방탄소년단의 공연을 즐기고 있었다. 이처럼 외국인들이 한국 콘텐츠에 뜨겁게 반응하는 현상 그 자체를 '한류'라고 할 수 있다. 그래서 이 책에서는 한류를 '**우리나라 대중문화 콘텐츠가 해외에서 현지인들에 의해 열렬히 수용되는 사회적 현상**'이라고 정의한다.

한류 시기 구분의 의미 : 시작과 끝이 중요하다

새로운 이성 친구를 사귈 때, 상대방의 현재 외모와 특성을 자연스럽게 파악하게 된다. 하지만 상대방을 조금 더 잘 이해하기 위해서는 그 사람이 지금까지 어떻게 살아왔는지를 아는 것이 중요하다. 이것은 쉬운 일이 아니다. 상대방이 스스로 자신이 살아온 이야기를 하기 어렵고, 의도적으로 알려주는 몇몇 과거 일화는 오히려 상대방을 이해하는 데 방해가 된다. 한류를 이해하기 위해서도 부분적인 내용만을 강조하면 전체를 이해할 수 없다. 한류를 제대로 이해하려면 한류라는 사회적 현상이 언제 어떻게 시작되었는지, 어떤 과정을 거쳐 현재에 이르렀는지 알아야 한다.

한류는 1990년대 중반에 중국 본토와 대만, 홍콩 등의 중화권에서 우리나라 방송드라마와 대중음악이 관심을 받으면서 시작되었다. 그 이전까지는 우리나라 대중문화 콘텐츠가 해외에서 현지인들에게 소개될 기회조차 적었다. 우리나라 콘텐츠가 중화권에 들어가기 이전 중국, 대만, 홍콩은 자국 콘텐츠 이외에 어떤 나라 콘텐츠를 즐겨 보았을까? 미국 영화와 일본 드라마, 애니메이션이었다. 한류를 생각할 때 간과하기 쉬운 부분은 우리나라 콘텐츠가 해외에 진출하기 이전 해당 국가에 외국 콘텐츠

들이 인기가 있었다는 점이다. 한국 드라마가 대만에서 인기를 얻기 전, 대만에서는 일본 드라마가 유행했었다. 우리나라 드라마는 미국 드라마와 일본 드라마에 익숙해진 사람들에 의해서 수용된다. 즉, 전 세계에 미국 영화가 진출하여 미국식 영화에 이미 익숙해진 사람들에게 우리나라 영화가 진출하는 것이고, 일본 드라마에 친근했던 대만 사람들에게 우리나라 드라마가 열렬히 수용된다. 한류는 시기적으로 우리나

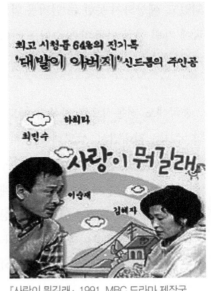

『사랑이 뭐길래』, 1991, MBC 드라마 제작국.

라 콘텐츠가 진출하기 이전 해당 국가의 콘텐츠 시장 상황과 외국 콘텐츠 수입 상황을 고려해서 분석할 필요가 있다.

한류는 중국에서 시작되었다. 1990년대 초반 중국은 개혁개방을 시작한 지 10여 년이 지났지만, 같은 중국 문화권인 대만과 홍콩 콘텐츠가 중국 본토에 영향을 미치는 정도였다. 1993~1994년 무렵에 우리나라 드라마 『사랑이 뭐길래』가 중국에서 최초로 방영되었다. 이 드라마는 가부장적인 가족과 서구화된 가족이 서로 결혼하면서 일어나는 다양한 상황을 보여주는 콘텐츠이다.

『사랑이 뭐길래』는 중국 채널 CCTV를 통해서 매주 일요일 아침에 방영

되었고, 예상하지 못한 큰 인기를 얻었다. 『사랑이 뭐길래』가 방송될 때 중국에 가면 한국 가족의 모습이 드라마 내용과 같냐는 질문을 자주 받았던 기억이 있다.

중국에도 전통적으로 가부장 제도가 있었다. 하지만 40여 년간 공산주의 국가로 지내면서, 상당히 전통적인 가족 구성원들의 관계가 변화되었다. 전통적인 가족관계를 구시대의 산물로 간주하고, 여성들이 생산활동에 적극 참여허여 가족간의 권력관계가 수평적으로 재구성되었다. 만약 공산주의 국가로 100여 년이 지난 상황이라면, 새로운 가족제도가 완전히 뿌리내려서 『사랑이 뭐길래』는 단지 낯선 외국 가정의 이야기였을 뿐이고 관심의 대상이 되진 못했을 것이다. 그러나 노년층과 장년층들이 기억하는 중국의 가부장적 가정의 모습이 한국 드라마를 통해서 표현되면서, 자신들의 과거를 떠올리며 공감할 수 있었다. 『겨울연가』가 일본의 중년 시청자들로 하여금 일본의 과거를 떠올리게 해주었기 때문에 관심을 받은 것과도 같다.

「미르의 전설2」, 2001, ㈜전기아이피.

『사랑이 뭐길래』가 인기가 있었지만, 『사랑이 뭐길래』가 방송되던 당시에는 '한류'라는 용어가 사용되지 않았다. 1997년 H.O.T.가 중국 베이징 공인체육관에서 콘서트를 하면서 '한류'라는 용어가 생겨나기 시작했다. H.O.T.는 SM엔터테인먼트에 의

해 기획되고 만들어진 초기 아이
돌 그룹이다. 당시 많은 중국 젊
은이들이 H.O.T.의 음악과 퍼포
먼스를 좋아했다. 『사랑이 뭐길
래』를 좋아했던 중국 사람들보다
소수였겠지만, H.O.T의 팬들은
그들의 음악을 '열렬히' 수용하였
다. 공인체육관에서 중국 젊은이
들의 반응을 보면서 한 중국 언론
매체가 '이것이 한류다.'라고 표
현한 것이 '한류'라는 용어의 시작
이었다.

『뽀롱뽀롱 뽀로로 1기』, 2003, 오콘.

2000년대에 들어서자 한류의 장르가 다양해졌다. 「미르의 전설2」 등 우
리나라 온라인게임들이 중국 본토에서 확산되었다. 한국형 PC방이 중국
전국으로 확대되면서 한국 게임 콘텐츠는 새로운 시장을 개척하였다. 또
한 뿌까, 마시마로 캐릭터 상품과 『뽀로로』 애니메이션 등 다양한 콘텐츠
들이 중국과 동남아시아 각국으로 진출하기 시작하였다. 이 시기 한류의
특징은, 음악과 드라마에 한정되었던 한류 대상 콘텐츠가 게임, 캐릭터,
애니메이션 등 다양한 콘텐츠로 확대되었다는 점이다. 2000년대는 콘텐
츠를 수용하는 외국 현지인들이 한국 콘텐츠라는 분명한 인식을 하고 받
아들이기 시작한 단계라고 할 수 있다.

2010년대 이후 한류의 모습은 그 이전 시기와 다르게 유튜브와 넷플릭

스 등 새로운 플랫폼을 통해 신속하게 전 세계로 확산되고 있다. 해외에서 열렬히 수용하는 팬들이 조직화 되고 있으며, 방송 프로그램 포맷 수출과 게임 IP(지식재산) 수출 등 이전 시기와 다른 방식으로 콘텐츠 해외 진출이 진행된다. 해외에서 우리 콘텐츠를 열렬히 수용하는 사람들이 새로운 팬덤을 만들고 있다. 한류의 단계가 완전히 새로운 국면으로 들어가고 있다. 현재의 한류의 모습은 시간이 지나면 새롭게 평가되어질 것이다.

사람들이 각자의 기준을 가지고 한류의 시기를 구분한다. 따라서 새로운 현상이 일어나면 한류 시기의 기준과 내용이 바뀐다. 그런데 한류의 마지막을 이야기하는 사람은 거의 없다. 홍콩 영화가 1980-90년대 우리나라에서 인기가 있다가 사라진 모습처럼, 해외에서 우리나라 콘텐츠를 더 이상 소비하지 않고 좋아하지 않는 단계를 끝이라고 전제하고 있어서 그런 것 같다. 그러나 한류의 마지막 모습은 한류가 너무 당연하고 자연스러운 상태가 되는 것이다. 클래식 음악이라고 하면 전 세계 누구나 베토벤과 모차르트가 떠오른다. 모차르트가 독일인인지 오스트리아인인지 중요하지 않고, 모차르트가 작곡한 콘텐츠 자체가 중요하다.

공간적 측면에서 새롭게 해석되는 한류

시간적인 측면으로 한류를 분석하는 사람들은 많다. 그러나 공간적으로 한류가 확산하는 모습에 주목하지는 않는다. 물론 2010년대 이후 유튜브나 넷플릭스 등 새로운 플랫폼들이 등장해서 과거에 비해 공간적 장벽이 없어진 것은 사실이다. 그러나 한류 초기의 공간적 확산은 새로운 관점을

제시한다.

『겨울연가』, 2002, 팬엔터테인먼트.

한류는 우리나라와 문
화적으로 가깝고 이해도
가 높은 중화권을 중심
으로 한 아시아 국가에서
시작되었다. 콘텐츠 확산
에는 문화적 인접성이 중
요하다. 그렇기 때문에
공간적으로 중국과 연결된 동남아시아에 한류가 확산하는 것은 이해될
수 있다. 그런데 문화적으로 먼 중동과 아프리카에까지 우리나라 콘텐츠
가 진출할 수 있었던 이유는 무엇일까?

『겨울연가』, 『대장금』은 2000년대 한류의 공간적 확산에 기여한 대표
적인 콘텐츠들이다. 2002년 팬엔터테인먼트가 제작하고 KBS를 통해 해
외에 공급된 『겨울연가』는 중화권에서 먼저 인기를 끌었다. 『겨울연가』
가 홍콩과 대만으로 수출된 이후 말레이시아로도 수출이 되었다. 말레
이시아는 인구의 70%인 말레이계와 23% 중국계로 구성되어 있다. 중화
권에서 인기가 있었던 『겨울연가』는 말레이시아에 있는 방송국에서 중
국계 말레이시아인들을 위해 수입되었다.

말레이시아 법에 따르면 모든 외국 드라마의 자막은 말레이시아어가
반드시 포함되어야 한다. 따라서 말레이시아에서 방송되는 『겨울연가』
에 중국어와 말레이시아어 자막이 함께 포함되었다. 그 결과, 중국 화교

들뿐만 아니라 말레이시아 사람들까지 『겨울연가』를 좋아하게 되었다. 2004년 말레이시아에서 한 해 동안 『겨울연가』를 3번이나 지상파에서 방송했다. 『겨울연가』가 우리나라에서도 인기가 있었지만, 한 해에 KBS에서 3번이나 방송하지는 않았다.

말레이시아에서 『겨울연가』가 예상하지 못한 성공을 했다고 해도, 어떻게 중동 전체 지역으로 『겨울연가』가 확산될 수 있었을까? 말레이시아는 이슬람 국가다. 이슬람 국가에서 외국 영상 콘텐츠에 대한 심의는 까다롭다. 종교와 정치적 이유 때문에 내용과 의복, 애정 표현의 제한 등 규제가 많다. 말레이시아에서 검증된 한국 콘텐츠는 다른 이슬람 국가가 수입하기 수월해진다. 『겨울연가』의 말레이시아 사례에서 한류 콘텐츠의 공간적 확산을 위한 핵심 거점의 중요성을 알 수 있다. 아시아와 중동을 연결하는 이슬람 국가 말레이시아는 『겨울연가』를 중앙아시아의 이슬람 국가들, 그리고 이집트 등 아프리카 북부 이슬람 문화권까지 확산되는데 결정적인 역할을 하였다.

한류 콘텐츠의 공간적 확산을 이해하기 위한 또 다른 핵심 요소는 확산 경로이다. 방탄소년단, 슈퍼주니어 등 아이돌 그룹이 남아메리카 대륙에서도 큰 인기를 끌고 있다. 유튜브를 통해 남미의 청소년들도 쉽게 우리나라 아이돌의 영상을 접할 수 있기 때문이다. 그러나 10~15년 전, 우리나라 콘텐츠가 처음 남미로 진출하기 시작할 때는 비디오테이프나 CD를 통해 음악과 드라마가 확산되던 시절이었다. 아르헨티나 등 남미는 우리나라에서 가장 멀리 떨어진 지역이다. 당시 우리나라 콘텐츠 기업들은 시장성이 확실하고 접근하기 용이한 중국과 동남아시아 지역에만 관심이

있었다. 성공이 불확실하고 멀리 떨어진 남미까지 마케팅 담당자를 파견할 여력이 없었다. 그러나 우리나라 콘텐츠는 기업의 도움없이 스스로 남미로 가는 길을 찾기 시작하였다.

물론 콘텐츠는 발이 없다. 스스로 움직이지 못한다. 유튜브를 통해서 전파되는 콘텐츠는 스스로 전 세계로 퍼지는 것 같지만, 사실 눈에 보이지 않는 네트워크를 활용하고 있을 뿐이다. 콘텐츠가 스스로 움직이는 것처럼 보일 때는 누군가 사람에 의해서 콘텐츠가 전달되고 있는데 의식하지 못하는 것이다. 남미에 우리나라 콘텐츠가 확산되기 시작했을 때도 동일한 현상이 일어났다. 우리나라 콘텐츠 기업이 아니라 현지인들 스스로의 노력으로 우리나라 콘텐츠가 남미에 진출할 수 있었다.

자발적인 사람에 의한 콘텐츠 전파에서 가장 중요한 장벽은 언어이다. 남미 국가들이 브라질을 제외하고 모두 사용하는 언어는 스페인어이다. 우리나라 드라마가 남미에 전파되기 위해서는 먼저 스페인어로 자막이 번역되어야 한다. 아이돌 그룹의 뮤직비디오나 음악도 역시 자막으로 번역이 필요하다. 스페인어를 사용하는 사람들을 중심으로 우리나라 콘텐츠가 남미에 확산되는 경로는 두 가지가 가능하다. 스페인을 통해서 남미로 들어가거나, 미국의 서부 지역을 통해서 남미로 들어가는 방식이다. 스페인을 통해서 남미로 들어갈 수 있는 경우를 살펴보자. 우리나라 콘텐츠가 스페인에 진출했고, 그곳에서 스페인어로 번역 되어 남미로 전파될 수 있다. 그러나 스페인이 2000년대 후반 우리나라 콘텐츠의 주요 시장이 아니었기에 이런 경로는 현실적이지 않았다.

또 다른 경로인 미국 서부지역을 통해서 남미로 확산하는 경우를 살펴보자. 로스앤젤레스, 샌프란시스코, 텍사스의 미국 서부에는 많은 라티노(남미 출신 이민자)들이 살고 있다. 또한 이 지역에는 한국, 중국, 일본을 비롯한 아시아 출신들도 많이 살고 있었다. 드라마와 음악 등 우리나라 콘텐츠는 미국 서부 지역에 거주하는 아시안들에게 먼저 전파되었고, 그 후에 같은 지역에 살던 라티노에게 퍼졌으며, 그 다음으로 남미 쪽으로 진입하게 되었다. 미국 서부와 공간적으로 연결된 멕시코에 우리나라 콘텐츠가 다른 남미 국가들보다 먼저 전파된 것도 공간적 관점에서 경로가 갖는 중요성을 보여준다.

이렇게 우리나라 콘텐츠는 핵심 거점과 경로를 통해 아시아에서 중동과 아프리카로, 미국 서부에서 멕시코와 남미로 확산하였다. 유튜브와 넷플릭스의 시대가 되었기 때문에 공간적 거점과 경로의 중요성이 상대적으로 낮게 평가될 수 있다. 그러나 공간적 인접성을 토대로 하는 문화권이 콘텐츠 확산의 경계가 되고, 공간적 거점과 경로가 콘텐츠 전파의 중요 요인이라는 점은 앞으로도 변하지 않을 것이다.

2.
한류를 주체의 관점에서 보자

한류의 주체로서의 수용자와 공급자

우리나라 콘텐츠가 세계로 진출할 수 있었던 이유를 하나만 제시하라고 하면, 대답은 단순하다. 우리나라 콘텐츠 제작 수준이 우리나라 콘텐츠를 수입한 국가보다 더 뛰어났기 때문이다. 상품으로서 대중문화 콘텐츠는 상대적으로 싼 가격으로 높은 질을 보장해야 한다. 우리나라 콘텐츠 제작 수준이 낮은 비용으로 좋은 콘텐츠를 생산할 수 있었기에 해외로 진출할 수 있었다. 부유한 나라 국민이나 가난한 나라 국민들도 콘텐츠 평가에 있어서는 모두 냉정하다.

케이블 TV 채널을 넘기다가 중국 드라마가 나오면 멈추고 계속 시청하는 사람들은 많지 않다. 어딘지 모르게 어색한 느낌이 든다. 중국 드라마의 이야기 전개 방식이나 연기자들의 표현 방식이 우리나라 유행과 달라서 어색하게 보이기 때문이다. 콘텐츠 제작 수준이 낮다는 것은 기술적

환경이 상대적으로 부족하다는 것만을 의미하지 않는다. 콘텐츠 제작 수준이 낮다는 것은 그 시대 주류 콘텐츠 흐름과 유행에 뒤쳐진다는 것을 의미한다. 그리고 이런 유행과 흐름을 선도하는 국가는 이미 세계 콘텐츠 시장에서 우위를 차지하고 있고, 그 위치가 잘 변하지 않는다. 그래서 콘텐츠산업이 발전한 나라의 콘텐츠가 상대적으로 콘텐츠산업이 뒤쳐진 나라로 진출하는 것은 자연스러운 일이다.

현재 우리나라 뮤직비디오나 영화 제작 수준은 전 세계 어떤 나라와 비교해도 뒤떨어지지 않는다. 그러나 2000년대 초반 우리나라 드라마 제작 환경은 그렇지 않았다. 그래서『겨울연가』가 중국, 동남아시아, 중동에서 인기가 있었던 것보다, 당시 우리나라보다 제작 수준이 높았던 일본에서 적극적으로 수용된 사실은 특별한 현상이다. 드라마 이외에도 일본의 대중문화 콘텐츠 제작 수준은 2000년대 초반까지 우리나라보다 앞서 있었다. 2000년도 초반까지만 해도 일본 사람들이 한국 드라마를 보면 어딘지 모르게 어색하고 부족하다고 생각했다. 마치 우리가 중국 드라마를 본다면 느끼는 그런 인상을 받았던 것이다. 그럼에도 불구하고『겨울연가』를 통해 일본에서 한류가 발생하기 시작했다.

이것이 가능했던 이유를 찾으려면 한류의 주체로서 수용자를 보아야 한다.『겨울연가』는 일본 지방도시나 농촌에 거주하는 40-50대 여성들이 먼저 좋아하면서 일본에서 많은 관심을 받게 된다. 한류의 시작이 중국 대도시 젊은 사람들이 H.O.T.를 좋아하면서 시작한 것과 비교가 된다. H.O.T.가 새롭고 선진문화처럼 느껴져서 중국 젊은이들이 선호했다면,『겨울연가』는 옛 향수를 그리워하는 중년의 일본 여성들이 좋아했다.

『가을동화』, 2000, KBS 미디어.

공간과 시간의 차이에 따라 콘텐츠 확산의 방식이 달라지는 것처럼, 콘텐츠를 수용하는 주체의 나이, 성별 등에 따라 한류의 특성이 달라진다. 지금은 10대, 20대 초반의 젊은 일본 여성들이 우리나라 음악과 드라마를 선호하는 핵심 집단이라고 할 수 있다. 즉, 시기에 따라 수용자의 특성도 변화한다.

『가을동화』와 『겨울연가』는 같은 감독에 의해 비슷한 시기에 만들어진 드라마다. 일본에서 『가을동화』는 크게 성공하지 못하였지만, 『겨울연가』는 대성공을 거두었다. 반면 중국에서는 두 드라마 모두 거의 대등한 인기를 얻었다. 상대적으로 『가을동화』가 일본인보다 중국인에게 더 적극적으로 수용되었다고 할 수 있다. 2000년대 초반, 중국 여대생들이 기숙사에서 밤새 『가을동화』를 보면서 너무 많이 울어 다음날 눈이 퉁퉁 부은 채 등교하는 경우가 많았다고 한다. 동일한 콘텐츠인데 두 나라에서 다르게 반응된 이유가 무엇이었을까? 중국에서 『가을동화』와 『겨울연가』를 본 사람은 젊은이들이고, 일본에서 『가을동화』와 『겨울연가』를 본 사람들은 중장년층이었기 때문일 수 있다. 또한 일본 사람들에 『가을동화』 이야기 구조와 연기자들이 상대적으로 매력적이지 않을 수 있다. 중국과 일본 각 나라의 콘텐츠 제작 수준의 차이와 역사적 배경의 차이도 영향을 미쳤을 것이다. 따라서 동일한 콘텐츠가 국가에 따라 다르게 수용되는 현상은 공간적 특성과 주체적 특성을 모두 고려해야 한다.

일반적으로 한류의 핵심 주체는 콘텐츠를 제작한 공급자라고 할 수 있다. 조금 넓게 생각하면 우리나라 콘텐츠를 해외에 유통하는 사람들을 모두 포함해서 공급자라고 할 수 있다. 음악이라면 아이돌 그룹과 기획사, 영화라면 감독과 제작사를 한류의 중심이라고 생각한다. 물론 콘텐츠를 제작한 사람들이 중요하다. 세계 시장에서 수용될 수 있는 콘텐츠를 지속적으로 제작하는 능력이 한류를 지속시킬 수 있기 때문이다. 그러나 한류를 '우리나라 대중문화 콘텐츠가 해외에서 현지인들 에 의해 열렬히 수용되는 사회적 현상'이라고 한다면, 공급자보다 수용자를 중심으로 한류를 바라봐야 한다.

한류의 수용자와 공급자 이외에 고려해야 할 또 하나의 주체가 있다. 한류라는 사회적 현상이 일어나고 있는 국가의 정부와 우리나라 정부이다. 사드(THAAD) 문제로 한류 콘텐츠가 중국에 들어가지 못했던 상황이 수용하는 국가 정부와 정책의 중요성을 보여준다. 전 세계에서 인기 있는 콘텐츠라고 해도, 수용하는 국가의 정책에 의해 해당 국가에 진출할 수 없는 경우가 발생한다. 『태양의 후예』는 사드 이전에 중국 기업의 투자를 받아 제작되었다. 투자했던 중국 기업의 자회사를 통해 중국에서 『태양의 후예』 동영상 서비스가 진행되었다. 많은 중국 사람들이 『태양의 후예』를 볼 수 있었고 중국에서 『태양의 후예』는 대표적인 한류 콘텐츠가 되었다. 그러나 동일한 작가가 글을 쓰고 동일한 감독이 연출한 『도깨비』는 중국에서 동영상 서비스를 할 수 없었다. 사드 이후에 제작되고 유통되었기 때문이다. 『도깨비』를 중국 사람들은 불법으로 볼 수밖에 없었다. 사드 문제가 없었다면 『도깨비』는 『태양의 후예』보다 중국에서 더 인기있는 한류 콘텐츠가 되었을지도 모른다.

중국처럼 우리나라 콘텐츠를 수용하는 국가의 정책뿐 아니라, 우리나라 정부 정책도 콘텐츠 해외진출에 영향을 준다. 일부 외국 학자들은 우리나라 콘텐츠산업이 발전한 이유를 적극적인 정부 지원에서 찾는다. 우리나라 콘텐츠산업 발전이 정부의 정책과 지원때문에 시작되었고, 한류의 확산도 정부 정책 때문이라는 주장에 동의할 수 없다. 수많은 콘텐츠 산업의 주체들이 함께 만들어낸 결과가 한류이다. 그러나 2000년대 이후 우리나라 정부의 노력이 한류가 확산하는데 일부 도움이 되었다는 점도 부정할 수 없다. 한류를 설명하기 위해서는 한류 콘텐츠의 수용자와 공급자, 그리고 정부의 역할을 이해해야 한다.

한류의 긍정적, 부정적 파급효과

우리나라 콘텐츠가 해외로 진출하면, 우리나라 콘텐츠를 좋아하는 현지인들이 우리나라 문화에 대한 관심을 가지게 된다. 한류 확산 이후 해외에서 한국어를 배우는 사람이 많아진 것이 대표적인 사례이다. 이런 과정을 통해 한국에 대한 이미지가 제고되고, 더 나아가 '내가 좋아하는 콘텐츠를 만든 나라, 대한민국'에서 만든 일반 상품에 대해서도 호감을 갖고 신뢰하게 된다. 그리고 기회가 된다면 다른 나라보다 자신이 좋아하는 아티스트가 있는 우리나라를 방문하려는 외국 관광객의 숫자까지 늘어난다.

『대장금』은 2003년에 제작된 드라마이다. 이 드라마는 조선시대 한 여성이 궁궐에서 음식을 만들고 의료행위를 하면서 수많은 고난을 극복하고, 스스로의 인생을 완성시키는 이야기를 담고 있다. 『대장금』도 『겨울연

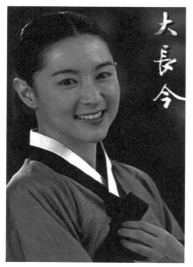

『대장금』, 2003, MBC.

가』와 마찬가지로 중국과 동남아시아, 중동, 아프리카까지 큰 인기를 얻었다. 당시, LG전자는 『대장금』의 주인공인 이영애 배우를 모델로 기용하였다. 『대장금』을 광고에 활용한 이후, LG전자는 중국, 인도네시아, 말레이시아, 싱가포르, 대만, 태국, 베트남에서 냉장고 시장점유율 1위를 차지하 게 되었다. 콘텐츠의 성공이 일반 상품의 매출 증가로 연결되는 대표적인 사례이다.

일본에서 『겨울연가』가 방송된 후, 2004년에 『겨울연가』 촬영지인 춘천의 '준상이네'에 많은 일본인 관광객들이 찾아왔다. 또한 『겨울연가』의 주인공을 배경으로 하는 포토존이 만들어졌고, 일본 관광객들이 즐겁게 사진을 찍었다. 우리나라 콘텐츠가 해외에 진출하고 한류가 확산하면 콘텐츠와 연계된 상품의 판매가 증가하고, 우리나라에 찾아오는 관광객이 증가하는 다양한 파급효과가 있다.

한류가 확산하면 우리나라에 긍정적인 파급효과와 함께 부정적인 파급효과도 있다. 2000년대 후반, 한류가 확산되자 일본과 중국에서 반(反)한류와 혐한 분위기도 확대되기 시작하였다. 반한류, 혐한이란 한류 콘텐츠를 비하하고, 우리나라 전체에 대해 부정적인 인상을 조장하는 현상이다. 특히 일본에서 혐한 분위기가 상당했다.

혐한 분위기가 커지면 우리나라 정부 혹은 전문가들이 이 문제를 해결할 수 있는 방법을 찾으려고 노력한다. 그러나 사실 이런 문제는 콘텐츠를 제작하는 사람이나 우리나라 정부가 해결할 수 없다. 근본적인 문제를 해결하려면 우리나라에서 콘텐츠를 만들지 않거나, 해외로 수출하지 않아야 한다. 이것은 불가능한 일이다. 또 다른 방법으로는 콘텐츠 내용에서 혐한의 대상이 될 부분을 제외해야 하는데, 창작의 자유를 억압하게 되어 더 큰 문제를 만들게 된다.

다르게 생각하면 '반한류'나 '혐한'이라는 단어가 없어지는 것이 더 문제일 수도 있다. 한류가 확산되지 않았다면 이런 말도 등장하지 않았을 것이기 때문이다. 일부 일본인들이 우리나라 정치, 경제, 사회 모든 문제에 대해 비판한다면 그것은 오히려 우리나라 정치, 경제, 사회 모든 부분의 영향력이 커졌다는 것을 의미한다고 생각할 수 있다. 어쩌면 우리가 두려워해야 하는 것은 혐한류나 혐한이 아니라, 다른 나라가 우리나라를 혐한할 필요조차 없는 나라가 되는 게 아닐까? 그러나 한류가 전 세계로 확산되고 있기 때문에 콘텐츠를 제작하는 사람들이 우리나라 콘텐츠를 수용하는 국가들의 문화를 이해하려고 노력하고, 불필요한 오해를 만들지 않도록 조금 더 세심해질 필요는 있다.

한류, 이제 수용하는 사람들도 생각하자

우리나라 사람이라면 영화를 좋아하지 않아도 『기생충』이 아카데미 작품상을 받은 것을 자랑스럽게 생각한다. 우리나라 사람이라면 평소 아

이돌 그룹에 대해 부정적으로 생각했다고 해도, 방탄소년단이 빌보드 핫 100 차트에서 1위를 차지하면 가슴이 뿌듯하다. 누가 뭐라고 하겠는가? 우리나라 축구 대표팀이 일본 대표팀을 이기면 축구를 좋아하지 않아도 함께 기뻐하는 것이 당연하다.

동남아시아 국가들은 우리나라 음악, 방송드라마 콘텐츠를 열렬히 수용하고 있다. 그러나 만약, 동남아시아 사람들이 한국 드라마만 보고 한국 음악만 듣고 한국산 게임만 하는 것이 그들에게 좋기만 한 일인가?

1998년, 우리나라는 '일본대중문화개방'정책을 단계적으로 추진하였다. 동시에 전면적으로 일본 대중문화를 개방하면 콘텐츠산업 전반에 부정적인 영향을 줄 수 있기 때문에 단계적으로 시장을 개방했다. 1998년 일본 영화 일부를 수입하였고, 비디오, 공연, 음반, 게임을 2004년까지 시간을 두고 단계적으로 개방하였다. 극장용 애니메이션의 경우 2006년이 되어서야 전면 개방되었다. 다행스럽게도 우려하였던 것보다 일본 콘텐츠의 영향은 크지 않았다. 만약 1980년대 초에 일본 대중문화를 전면적으로 개방하였다면 어떻게 되었을까? 오늘날 우리나라 콘텐츠산업의 모습과 한류는 전혀 다른 모습이 되었을지도 모른다.

스크린쿼터(screen quota)는 한 나라의 모든 극장이 매년 일정 기간 또는 일정 비율 이상 자국 영화를 의무상영하는 제도를 말한다. 우리나라 영화인들은 2000년대 지속적으로 스크린쿼터를 사수하기 위한 투쟁을 계속해 왔다. 스크린쿼터는 소비자가 원하는 콘텐츠를 자유롭게 선택할 수 있어야 하고, 소비자의 선호도를 반영하여 극장이 자유롭게 상영할 영화를

결정해야 한다는 논리와는 배치된다. 그러나 외국에 비해 영화산업이 상대적으로 취약한 국가에게 필요한 제도이다. 콘텐츠산업이 발전한 국가가 만든 우수한 콘텐츠를 전 세계 사람들이 자유롭게 선택한다면, 상대적으로 발전하지 못한 국가의 콘텐츠산업은 성장할 수 있는 기회를 갖지 못한다. 그리고 이런 결과는 콘텐츠 발전에 필수적인 문화다양성을 제한하게 만든다. 그러나 콘텐츠를 수출하는 사람의 입장에서 스크린쿼터는 불합리하고 불편한 제도이다. 2000년대 우리나라 영화인들이 지키려고 노력했던 스크린쿼터가 오늘날 우리나라 영화산업 발전에 도움이 된 점을 기억해야 한다.

현재 우리나라 콘텐츠가 전 세계 콘텐츠 시장을 지배하고 있지 않다. 미국의 영화처럼 타국의 영화산업 전체에 영향을 미치고 있는 수준과는 거리가 멀다. 따라서 현재는 우리나라 콘텐츠를 수용하는 국가와 현지인들을 고려할 단계가 아니라고 할 수 있다. 그러나 우리나라 콘텐츠가 언젠가 전 세계 시장 점유율 최고가 되는 날이 오지 말라는 법이 없다. 이것을 허황된 꿈이라고 생각하면, 가능한 많은 나라에 우리나라 콘텐츠를 최대한 판매하는 목표를 계속 추구하면 된다. 그러나 한류의 끝을 생각한다면, 우리나라 콘텐츠를 한국 콘텐츠라고 의식하지 않고 즐기는 세상을 꿈꾼다면 지금까지 콘텐츠 선진국들이 갔던 길과 다른 길을 찾아야 할지도 모르겠다.

'일본대중문화개방'과 '스크린쿼터'는 자유경쟁도 아니었고, 단순한 시장논리도 아니었다. 우리가 콘텐츠 시장에서 약간의 경쟁력을 가졌다고 좋은 콘텐츠를 소비자가 선택하고 즐기는데 어느 나라 콘텐츠인 것이 무슨

의미가 있겠냐고 할 수 있는가? 우리나라 사람들이 외국인들에게 강제로 소녀시대를 좋아하게 만들거나, 우리나라 음악 이외에는 다른 음악을 선택할 수 없는 환경을 만들지도 않았는데, 무슨 문제가 되냐고 할 수 없다.

케임브리지 대학 경제학과 장하준 교수는 『사다리 걷어차기』란 저서에서, 선진국들이 개발도상국에게 강요하는 정책과 제도가 과거 자신들의 경제발전 과정에서 채택한 정책과 제도와 다르다고 지적한다. 한마디로 자신들이 타고 올라온 사다리를 걷어차고 아래에 있는 사람들에게 공정한 경쟁을 요구한다는 것이다.

다행히 우리는 콘텐츠 선진국들이 차버린 사다리를 타고 간신히 콘텐츠 해외 진출국의 끝자리에 올라가고 있다. 이제 먼저 그 자리에 올라가 있던 나라들과 함께 아래를 내려다보며 그들처럼 공정을 외치지 않았으면 좋겠다. 자유시장도 맞는 말이고, 공정하게 경쟁하자는 것도 맞다. 그러나 상대적으로 콘텐츠산업이 발전하지 않은 나라가 발전할 수 있는 기회조차 안 주는 것은 분명히 문제가 있다. 공평과 공정은 다르기 때문이다. 더욱이 우리도 차버린 사다리를 극복하고 올라갔으니 너희도 노력하라는 말은 하지 말아야 한다.

우리나라 콘텐츠를 열렬히 수용해 주는 고마운 사람들에게, 특히 우리나라보다 콘텐츠산업 발전이 조금 뒤처져 있는 나라의 콘텐츠산업 발전을 위해 우리가 할 수 있는 일을 찾기를 바란다. 이것이 미국과 일본이 시도해 보지도 못한 진정한 '한류'가 될 것이다.

CONTENTS

CONTENTS

1.
사회 속 게임 관련 이슈들

게임은 학생들이 공부에 집중하지 못하게 만드는 원인 이상의 문제를 만든다. 「흰긴수염고래(Blue Whale)」라는 러시아 게임은 청소년들을 자살하게 만들었다. 이 게임의 규칙은 아주 단순하다. 50일 동안 하루에 하나씩 주어진 과제를 수행한 후에 게임관리자에게 인증 사진을 보내면 된다. 게임관리자가 '아침 식사로 빵을 먹으세요.'라는 퀘스트를 주면, 아침에 빵을 먹는 사진을 찍어서 게임관리자에게 보내면 끝나는 식이다. 이렇게 단순한 게임이 왜, 어떻게 청소년들을 자살하게 만들었을까? 이유는 간단하다. 게임의 최종 미션이 '자살'이었기 때문이다. 게임관리자가 '자살' 미션을 보내자, 게임을 플레이하던 사람 중에서 총 130명이 스스로 목숨을 끊었다. 러시아가 중심이었지만 유럽, 남미, 중국에도 자살을 실행한 사람들이 있었다.

「흰긴수염고래」 게임을 개발한 사람은 2017년 당시 22살의 젊은 남성이었다. 그는 2017년 5월에 체포되어서 징역 3년이 확정되었다. 게임의

관리자는 2017년 당시 17살의 여자 청소년이었다. 그녀는 2017년 8월에 체포되었지만, 미성년자라서 어떤 형을 받았는지는 확실하지 않다. 게임을 만든 사람이 젊은 청년이었다는 점도 화제가 되었지만, 게임관리자가 17세 여학생이라는 점이 더 많은 놀라움을 주었다. 「흰긴수염고래」게임이 가져온 결과가 이해되거나 믿어지지 않는다면, 콘텐츠가 우리의 삶과 사회에 어떤 영향을 주는지 의식하지 못하고 살아간다고 할 수 있다.

세계보건기구(WHO)는 2019년 5월에 '게임장애(Gaming Disorder)'를 질병으로 추가할지에 대한 여부를 심의하였다. 심의 결과 게임장애를 암이나 고혈압처럼 질병으로 인정하였다. 그러나 게임장애는 게임 그 자체가 질병이라는 의미는 아니다. 수면장애가 수면 자체가 질병이란 의미가 아닌 것과 같다. 게임장애란 다른 일상생활보다 게임을 우선순위에 두고, 생활에서 부정적 결과가 발생하더라도 게임을 지속하려는 행위의 패턴이다. 게임장애가 질병으로 추가된 것이 옳은지 그른지에 대한 논란은 계속되고 있지만, 게임이 모든 사람에게 영향을 미칠 수 있다는 점을 세계보건기구가 확인해 주었다고 할 수 있다.

출연자가 고민을 이야기하는 어느 텔레비전 프로그램에서 게임에 빠진 남편의 이야기가 소재로 나온 적이 있다. 남편은 온라인 게임에서 승리하기 위해 상의 없이 고가의 게임 아이템을 구입하였고, 그 결과 부부 갈등이 시작되었다는 내용이었다. 온라인 게임을 하지 않는 아내로서는 남편의 행동을 전혀 이해할 수 없었고 부부는 대화로 문제를 해결할 방법도 없었다. 게임 문제는 청소년 문제에 제한되지 않는다.

게임이 자살에 이르게 할 수 있는가? 게임을 질병이라고 생각하는가? 게임에 빠져 있는 사람은 가정을 파괴한다고 생각하는가? 게임을 하지 않는 사람은 자신의 상식을 근거로 다양한 답변을 간단하게 말할 수 있다. 그러나 게임을 통해 자살을 고민하는 사람이 가족이라면 쉽게 답할 수 없다. 지금 게임을 하면서 아이템 하나만 더 구매하면 승리할 수 있다고 생각하는 사람은 이 문제에 대해 더 깊이 생각해야 한다.

만약 우리나라 반도체산업이 흔들린다고 하면, 반도체 업계에 종사하는 사람이 아니더라도 걱정을 하게 된다. 산업규모와 수출 비중을 고려할 때, 반도체산업이 우리나라 경제에 미치는 영향이 매우 크기 때문이다. 그러나 게임산업이 위험하다고 하면, 게임을 하지 않는 자신과는 큰 상관이 없다고 생각하고 관심을 보이지 않는다. 게임산업 규모와 수출액은 무시할 수 있는 수준인가? 2018년 게임산업 매출액은 14조 3천억 원이고, 2019년 게임 수출액은 70억 달러이다. 특히 게임은 콘텐츠산업 전체 수출액의 67%를 차지할 정도로 비중이 높다. 음악산업 수출액이 6.4억 달러인 것과 비교하면 콘텐츠산업에서 게임산업의 중요성을 알 수 있다.

게임산업의 전체 매출액과 수출액의 규모는 일반인들에게 특별한 의미가 없을 수 있다. 그렇다면 생활 속에서 만나는 구체적 게임의 사례를 살펴보자. 2017년 12월에 출시된 게임 「리니지2 레볼루션」은 발매된 지 1달 만에 매출에 2,060억 원, 하루 평균 접속자가 215만 명을 돌파했다. 2017년 초에 출시되었던 게임 '포켓몬 고'의 첫 달 매출은 2,200억 원이었다. 게임산업의 규모와 위상이 절대 무시할 수 없는 수준에 도달한 것이다. 물론, 반도체산업과 자동차산업과 비교하면 아직은 게임산업 규

모가 작은 것은 사실이고, 사회적 영향력도 적다. 그러나 우리나라 게임산업의 성장률을 고려하고 전 세계 콘텐츠 시장규모를 생각하면, 앞으로 게임산업이 우리나라 사회와 경제에 더 큰 영향력을 미칠 가능성은 매우 높다.

게임이 사람을 자살에 이르게 할 수도 있고 게임산업이 급속히 성장하여 우리나라 경제와 사회에 영향을 미치고 있다면, 먼저 게임과 게임산업의 정의를 이해하고 게임과 사회와의 관계를 살펴보자.

2.
게임의 정의와 게임산업

게임은 아이들이 하는 놀이라고 생각하는 사람이 많다. 온라인 게임은 일이나 공부를 하지 않고 컴퓨터 앞에 모여 앉아서 시간을 버리는 일이라고 쉽게 판단한다. 게임과 사회의 관계를 생각하기 위해서 게임 자체의 정의와 게임산업의 범위를 이해할 필요가 있다.

게임의 일반적 정의는 '2명 이상의 사람들이 모여서 공통의 목표를 가지고 일정한 규칙이나 룰에 의거하여 상호 간 경쟁을 통하여 승부를 가르는 것'이다. 게임의 정의에는 두 가지 원칙이 포함되어 있다. 첫째, 게임은 경쟁상대가 있어야 한다. 축구가 게임인 이유는 두 팀이 경쟁을 하기 때문이다. 경쟁상대가 없다면 게임이라고 할 수 없다. 여기에서 경쟁상대가 꼭 사람이어야 할 필요는 없다. 벽돌 깨기, 테트리스 등과 같이 혼자서 하는 컴퓨터 게임은 경쟁상대가 컴퓨터다. 이때 게임의 개념과 놀이의 개념을 혼동하지 말아야 한다. 놀이는 경쟁상대 없이 혼자 노는 행위까지 포함한다. 혼자서 제기를 차는 것은 게임이 아니라 놀이다.

두 번째, 게임은 항상 일정한 규칙이나 룰이 반드시 있어야 한다. 제기차는 것이 게임이 되기 위해서는 두 사람 중에서 손과 팔을 사용하지 않고 발을 이용해 누가 더 제기를 많이 차는가에 따라서 승부가 결정된다는 규칙이 있어야 한다. 사실 규칙이 너무 많거나 복잡하면 일반인이 게임을 하기 어렵다. 축구가 전 세계적으로 인기가 있는 이유 중 하나는 다른 경기들보다 규칙이 비교적 간단하기 때문이다. 축구는 크게 보면 규칙이 10개 정도밖에 없고, 규칙을 모르는 사람도 비교적 쉽게 이해할 수 있다. 복잡한 규칙이든 간단한 규칙이든 게임은 반드시 규칙이 있어야 한다.

게임의 정의를 이해했다고 게임과 사회의 관계를 설명할 수 없다. 우리가 생활 속에서 만나는 게임은 게임산업이 존재하기에 가능하기 때문이다. '산업'이란 재화나 용역을 생산하는 경제활동의 단위를 의미한다. 여기서 '재화'는 눈으로 볼 수 있는 물건, '용역'은 서비스를 의미한다. 커피전문점에서 판매하는 아메리카노 커피는 재화다. 커피전문점의 바리스타가 커피를 만들고 그 커피를 예쁜 컵에 담아 테이블에서 마실 수 있게 하는 것은 서비스다. 게임산업은 사람들에게 경쟁상대와 함께 일정한 규칙이나 룰에 의거하여 상호경쟁을 통해 승부를 낼 수 있는 행위를 할 수 있도록 해주는 경제활동의 단위라고 할 수 있다.

게임산업의 경제활동 단위에는 여러 가지가 있다. 게임을 제작하는 것만이 게임산업에 속하는 것은 아니다. 물론 게임을 제작하는 전체 과정이 핵심적인 게임산업의 활동인 것은 분명하다. 모바일 게임 배경 그래픽과 캐릭터를 디자인하거나, 게임 소프트웨어를 개발하는 사람들이 사용하는 도구나 툴을 제작하는 활동은 당연히 게임산업에 포함된다. 또한, 게임이

제대로 돌아갈 수 있게 게임엔진을 만드는 것도 게임산업이다. X-Box나 플레이스테이션, 위(wii) 같은 디바이스, 하드웨어를 개발하는 것도 게임산업에 속한다.

지금 이 순간에도 수많은 게임회사가 자사 게임을 플레이하는 고객들의 문제점을 해결하기 위한 게임운영 서비스를 제공하고 있다. 이러한 활동도 게임산업에 속한다. e-스포츠 대회를 운영하거나 시설을 만들고 관리하는 것도 게임산업이다. 중고등학교 남학생들이 시험이 끝나자마자 뛰어가는 PC방을 운영하는 사업도 게임산업에 포함된다.

3.
게임과 사회의 관계

　2015년에 출시된 「스타크래프트 : 공허의 유산」 게임의 인트로 영상은 뛰어난 그래픽을 통해 우주 종족들이 서로 싸우는 모습을 보여준다. 물론 현실에 존재하지 않는 가상의 만들어진 이미지이다. 누구도 이것이 실재한다고 생각하며 게임을 하진 않는다. 일반적으로 온라인 게임과 모바일

「스타크래프트 : 공허의 유산」, 2015, 블리자드 엔터테인먼트.

게임은 가상의 공간에서 진행되고, 게임을 하는 사람도 그것이 현실이 아니라고 생각하면서 게임을 한다. 그렇다면 게임은 현실 사회와 아무 상관이 없지 않을까? 실재하지 않는 외계 종족끼리 싸우는 게임을 하고 있고, 게임을 하는 사람도 현실이 아니라는 것을 알기 때문에 현실 사회에 영향을 미치지 않는 것처럼 보인다. 그러나 그렇지 않다.

게임은 그 내용이 무엇이든 간에 사회의 모습을 투영하고 있다. 인간사회에 전쟁이 없었다면 우주 종족들이 전쟁을 한다는 상상도 불가능하다. 현실 속에 존재하는 게임은 어떤 방식으로든 현실 사회를 투영하고 있다. 게임 속에서 보이는 노인 캐릭터는 현실 사회에서 실재하는 노인의 모습이 투영되어 만들어진다. 현실에 존재하지 않는 상상 속의 용 캐릭터가 등장한다고 해도, 현실 사회 속에 살고 있는 사람들이 상상하고 학습된 용의 이미지와 크게 다르지 않다.

폭력적인 게임은 사회의 폭력성이 투영되어 만들어진다. 게임이 사회의 모습을 투영하고 있지만, 동시에 사회는 게임에 의해서 영향을 받는다. 2012년 출시된 모바일 게임 「애니팡」은 서비스를 시작한지 74일만에 국내 사용자만 2,000만 명을 초과한 최초의 게임이다. 스마트폰 가입자 수를 고려하면 스마트폰 이용자 세 명 중 두 명이 「애니팡」을 다운로드 받았다. 당시 지하철에서 청소년뿐 아니라 50-60대 어른들도 「애니팡」을 즐기던 모습을 쉽게 볼 수 있었다. 게임에 필요한 '하트' 아이템을 돈 주고 구입하지 않아도 다른 이용자에게 받을 수 있어서 무리하게 주변 사람들에게 '하트'를 요구하는 등 사회 문제가 발생하기도 하였다. 「애니팡」은 우리나라 사회의 특성이 반영되어 성공할 수 있었다. 1분이라는 짧은 게임

시간, 지인과의 점수 경쟁 시스템 등이 우리나라 사회의 모습이 잘 투영된 결과이다. 그리고 우리나라 사람들 대부분이 '카카오톡'이라는 소셜 메신저를 사용한다는 당시 사회 상황이 「애니팡」을 가능하게 했다. 게임은 사회를 투영해서 만들어지고, 그렇게 사회를 투영해서 만들어진 게임은 재귀적 순환을 통해 사회에 영향을 끼친다.

그렇다면 '게임'과 '사회'는 직접적으로 영향을 주고 받는 관계인가? 그렇지 않다. 게임과 사회 사이에는 '게이머'라는 매개자가 있다. 사람들이 게임을 하지 않으면, 즉 '게이머'가 없다면 게임은 사회에 어떠한 영향도 주고 받을 수 없다. 게임은 '게이머'를 변화시키고, 변화된 '게이머'들은 사회에 영향을 미친다. 게임 「흰긴수염고래」는 게임에 참여한 '게이머'에게 영향을 미쳤다. 그리고 게임에 참여한 '게이머' 중 일부가 자살을 했다. 청소년의 자살은 중대한 사회 문제이다. 사회는 게임에 투영되는 것 이상으로 직접적으로 게임에 영향을 미치기도 한다. 러시아 정부는 「흰긴수염고래」 게임을 금지시켰다. 「흰긴수염고래」의 새로운 '게이머'가 만들어지지 못하게 조치한 것이다. 그리고 사회 는 제도를 만들어 자살을 조장하거나 폭력적인 게임을 통제하게 된다.

게임은 사회에 영향을 미친다. 그리고 게임은 「흰긴수염고래」처럼 청소년들을 자살로 이끌거나 게임을 하는 사람들을 폭력적으로 만들 수 있다. 게임은 가족 간의 갈등을 일으키기도 하고, 게임장애라는 질병을 만들어 낸다. 그렇다면 사회에 악영향을 주는 게임을 못하게 하면 사회가 더 나은 곳이 되지 않을까?

1774년 간행된『젊은 베르테르의 슬픔』은 괴테의 서한체 소설이다. 이 소설을 읽은 다수의 젊은이들이 소설의 주인공을 모방해서 자살을 했다. 이후 자신이 선망하던 인물이 자살할 경우, 그 인물과 자신을 동일시해서 자살을 시도하는 현상을 '베르테르 효과'라고 한다. 당시 유럽 일부 지역에서는 젊은이들의 자살을 막기 위해서『젊은 베르테르의 슬픔』발간이 중단되기도 했다. 만약 전체 유럽에서 젊은이들이 자살하는 안타까운 모습을 보고, 모든 소설을 출판하지 못하게 하였다면 어떻게 되었을까? 하나의 소설이 만든 사회 문제 때문에 전체 소설을 출판하지 못하게 하는 것이 합리적이지 않다. 그리고 당시 사회에 악영향 주었다는『젊은 베르테르의 슬픔』은 현재도 서점에서 구매할 수 있다.

말도 안 되는 상상을 해보자. 만약 4,000년 전, 온라인게임이 책보다 먼저 있었다면 모든 교육이 게임으로 이루어졌을 것이다. 고등학생들이 미적분을 게임을 통해 배우고, 종교의 교리가 게임으로 설명되었을 것이다. 인류의 역사가 게임 그래픽으로 묘사되고 학습되었을 것이다. 그리고 4,000년 뒤, 몇 명의 젊은이들이 차고에서 책이라는 새로운 도구를 만들어냈다. 그리고 많은 학생들이 책의 재미에 빠져들어 게임으로 공부하지 않는 상황이 되었다면 어떻게 되었을까? 그랬다면 독서는 '편협한 관점을 강요하는 위험한 일'로 간주되었을지도 모른다. 모든 교육이 PC방에서 진행된다면 도서관에 가는 학생은 제재의 대상이 되었을 것이다.

가정을 전제로 너무 많은 상상을 했다. 한두 개 게임의 문제를 전체 게임의 일반적 문제로 확대 해석하는 오류와, 게임에 대한 왜곡된 선입견을 제거하려는 의도로 상상의 날개를 펼쳐 보았다. 사회 구성원인 일반인들

이 게임에 대한 잘못된 관점을 가지고 있다면, 그 구성원들이 소속된 사회가 게임에 부정적 영향을 주게 되기 때문이다. 책보다 한참 뒤늦게 등장한 게임은 '노는 것'의 대명사가 되었다. 조금 더 열린 마음으로 게임을 공정하게 판단해야 할 필요가 있다.

게임은 다른 장르 콘텐츠들과 차별되는 방식으로 사회에 영향을 미치기도 한다. '히키코모리'는 은둔형 외톨이를 일컫는 용어이다. 사회에 적응하지 못하고 집안에만 틀어박혀 있는 사람들로, 1990년대 일본에서 사회 문제가 되기 시작했다. 이들은 일반적으로 3~4년 정도, 장기적으로는 10년 이상 집에만 있는 사례도 있다. 비공식적으로 일본에는 약 100만 명의 '히키코모리'가 있으며, 우리나라에는 약 30만 명의 '은둔형 외톨이'가 있을 것으로 추정된다.

1990년대 이전의 '히키코모리'들은 주로 텔레비전에 집착했다. 1990년대를 지나 2000년대에 들어서면서 '히키코모리'들은 텔레비전에서 온라인 게임으로 관심의 대상을 바꾸었다. 온라인 게임은 '히키코모리'에게 완전히 새로운 세상을 제공했다. 온라인 게임 속에서 '히키코모리'는 현실세상과 단절된 상태를 유지하면서 쌍방향으로 세상과 소통할 수 있게 되었다. 게임 속에서 새로운 캐릭터로 태어난 '히키코모리'는 타인과 관계를 맺을 수 있었다. 온라인 게임 세상 속에서 '히키코모리'는 컴퓨터 모니터 뒤에 숨어서 타인들과 편하게 소통할 수 있고, 게임 실력만 좋다면 남들에게 쉽게 인정 받을 수도 있었다.

온라인 게임으로 '히키코모리'가 소통을 할 수 있게 되어 그들에게는 다

행일 수 있다. 그러나 사회 전체의 관점에서 생각하면 인터넷과 온라인 게임이 '히키코모리'라는 사회 문제를 확대하고 장기적으로 지속하게 만든 이유가 된다. 비대면으로 사람들 간에 소통이 자유로운 환경이 제공되지 않았다면 그들이 더 빨리 사회에 복귀했을 가능성이 높기 때문이다.

게임은 사회를 투영하고, 다시 게임은 사회에 영향을 미친다. '게이머'라는 매개자를 통해 게임과 사회는 지속적인 상호작용을 진행한다. '게이머'의 행동은 게임을 하지 않는 주변 사람들에게 게임에 대한 인식과 선입견을 주게 되고, '게이머'가 아닌 사람들 은 자신이 가지고 있는 게임에 대한 인식과 선입견을 통해 사회와 게임에 영향을 미친다.

4.
사회 속의 게임, 게임 속의 사회

게임 속에 젠더(Gender)가 있을까?

젠더의 뜻은 '사회적인 의미의 성'이다. 젠더는 생물학적 의미의 성이 아니라, 남녀 간의 동등함을 실현시켜야 한다는 지향성이 있는 용어이다. 게임에는 어떤 젠더 문제가 있을까?

음악, 영화, 드라마의 핵심 고객은 여성이다. 영화의 경우 20대 초반 여성을 타겟으로 기획을 하고 마케팅을 진행하는 경우가 많다. 남성 아이돌의 팬덤 구성원이 여성 아이돌 팬덤 구성원보다 더 많은 경우가 일반적인 이유도, 음악의 중심 고객이 여성이기 때문이다. 기획사의 입장에서 행사를 한다면 여성 고객을 더 배려할 수밖에 없다. 게임은 반대로 남성이 주요 고객이다. 특히 온라인 게임의 경우 젊은 남성이 사용자의 대부분을 차지한다. 주요 고객이 남성이라면, 제품을 만드는 사람은 당연히 남성 고객의 관점에서 기획하고 제작한다.

온라인게임의 진행방식은 주어진 목표를 달성하기 위해 노력하는 과정으로 이루어진다. 목표가 주어지고 그것을 해결하는 것은 게임으로서 자연스러운 과정이다. 그러나 남성 고객을 우선하고, 남성 중심 사회의 관점이 무차별적으로 투영되면 젠더 문제가 발생한다. 일부 인기있는 온라인 게임의 경우, 게임 캐릭터의 능력이 높아지면 남성과 여성 캐릭터 의상이 차별적으로 변화된다. 남성 캐릭터는 갑옷이나 장비가 더 크고 멋있어지지만, 여성 캐릭터는 노출이 늘어나는 경향이 있다. 사실 이런 형태의 게임을 하는 사람들에게는 너무 자연스러운 상황이라서 크게 의식하지 않고 게임에 몰두한다. 그리고 게임 캐릭터를 제작하는 디자이너들도 자신들이 하는 일이 특별히 문제가 된다고 생각하지 않는다. 기존 게임들이 동일한 방식을 채택해 왔고, 그래서 당연하게 생각했을 것이다. 문제는 이런 게임을 청소년 시절 지속적으로 하게 되면, 결국 왜곡된 남성성과 여성성에 대한 관점이 강화될 수 있다. 젠더의 관점에서 보면 심각한 문제이다.

게임의 사례는 아니지만, 콘텐츠가 왜곡된 관점을 수정해 주는 사례도 있다. 영화『이미테이션 게임』은 2015년 2월에 개봉한 영화다. 이 영화는 컴퓨터의 초석을 만든 앨런 튜링이라는 과학자의 이야기이다. 그는 2차 세계대전 때

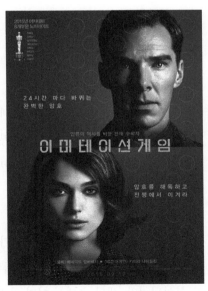

『이미테이션 게임』, 2015, 블랙베어 픽처스.

24시간마다 바뀌는 독일군의 암호를 해독하기 위해서 현대 컴퓨터의 시초라고 할 수 있는 기계를 개발했다. 그러나 앨런 튜링은 1960년대 초에 동성애자라는 이유로 화학적 거세를 당했고, 결국 자살하였다. 사람들은 『이미테이션 게임』을 보면서 1960년대에 영국에서 동성애자가 얼마나 큰 차별을 받았는지를 알게 된다. 영화 한 편이 동성애자에 대한 억압이 얼마나 큰 문제인지, 왜 잘못된 것인지를 생각하게 만든다.

게임은 캐릭터 디자인을 통해서 남성 중심적 관점을 강화시키기도 하고, 영화는 이야기를 통해서 사회 인식을 변화시키기도 한다. 영화는 주제와 스토리 전개를 통해 의도를 분명히 알 수 있지만, 게임은 제작하는 사람과 콘텐츠를 수용하는 사람 모두 의식하지 않고 영향을 받는 경우가 많다.

권력과 폭력, 돈은 게임 속에서 어떻게 표현되는가?

권력이란, 남을 복종시키거나 지배할 수 있는 공인된 권리와 힘이다. 꼭 폭력을 사용하지 않더라도, 상대방을 자기가 생각한 것처럼 움직이게 만드는 것이 권력이다. 권력은 국가나 정부가 국민에 대해 가지고 있는 강제력을 가리키기도 한다.

일상 생활 속에서 자신이 권력을 가지고 있다고 느끼는 사람은 많지 않다. 가족 안에서 아버지와 아들, 회사에서 상사와 부하 직원 등 권력 관계가 형성되지만, 생활 속에서 이미 가지고 있는 권력은 당연하게 생각하고,

상대방을 자신의 뜻대로 행동하게 만드는 '진정한' 권력은 없다고 느낀다. 그러나 온라인 게임 세상에서는 상상 속에서만 가능했던 권력을 손에 잡을 수 있다. 게임 속에서는 현실보다 치열한 전쟁과 경쟁을 하면서 남을 밟고 올라서고, 또 밟혀 쓰러진다. 치열한 경쟁을 뚫고 최고의 자리를 차지한 '게이머'는 비로소 '권좌'의 주인이 된다. 그리고 현실에서 누리지 못하던 권력의 맛을 보기 시작한다. 게임 속에서 다른 사람을 밟고 올라가서 자신의 영향력을 더 높이고, 남들이 자기를 우러러보게 만드는 과정 속에서 폭력의 쾌감이나 권력에 대한 욕망이 커진다. 온라인게임 속에서 전투력이 강력한 아이템을 가진 캐릭터를 만나면 두려워하거나 복종하게 된다. 온라인 게임 속에서 현실에서 경험하지 못한 권력과 복종을 배우고 익숙해져 간다.

게임 속의 권력은 전쟁을 통해 획득한 영토를 통치하고 관리하기 위해 사용된다. 게임을 하는 사람들은 이 과정의 의미를 생각하지 않는다. 자신이 성취한 결과를 지키고, 그 게임에서 설계된 다음 목표를 향해 나갈 뿐이다. 게임을 통해서 권력을 획득하고, 그 권력을 이용해서 타인을 억압하고 자신의 이익을 추구하는 과정을 당연하고 자연스럽게 생각하게 된다.

「리니지2」라는 MMORPG(Massive Multiplayer Online Role Playing Game, 대규모 다중사용자 온라인 롤 플레잉 게임) 게임의 배경은 절대 권력시대였다. 한 명의 군주를 중심으로 여러 세력들이 뭉쳐 거대한 권력 집단을 형성했다. 한두 명의 권력자를 정점으로 집단을 이루어 전쟁을 수행하고 성을 빼앗았다. 하나의 성을 빼앗으면, 그 지역에 대해 통치권을 획득하고 세금 징

수를 할 수 있었다. 현실에서 무력으로 권력을 쟁취하고 행사했던 것과 유사한 일들이 온라인상에서 일어났다. 부당하다고 생각되는 권력에 대항하여 혁명이 일어나기도 했다. 「리니지2」의 '바츠해방전쟁'이 대표적인 사례이다.

온라인 게임 속에서 권력을 획득하고 권력에 대항하여 혁명에 참여한다. 영화를 보는 관객은 영화에 몰입을 하더라도 제 3자의 입장에서 콘텐츠 세상을 바라보게 되지만, 온라인 게임 세상 속에서는 스스로가 참여하여 스토리를 만들어 나간다. 콘텐츠 속 세상에서 자신이 한 행위의 결과를 누리기도 하고 책임지기도 한다.

게임 속 세상이 절대 권력 시대에만 머물지 않는다. 현실 세상처럼 민주주의에 대한 실험이 시도되었다. 게임 「군주 온라인」에서는 선거제도를 도입하여 군주를 선출했다. 게임 「테라」에서는 책임정치 제도를 도입

「리니지2」, 2003, ㈜엔씨소프트.

하기도 했다. 다양한 정치 제도가 온라인 게임에서 시도되고 변화되었다. 현실 세계에서는 합리적인 제도와 평화가 바람직하지만 게임 세상에서 평화로운 상태는 오히려 위험하다. 현실 세계에서도 평화가 계속 유지되기 어렵지만, 평화로운 게임 세상은 존재 자체가 위험하다. 평화로운 게임 세상은 재미가 없고 흥미롭지 않다. 재미가 없으면 고객이 사라진다. 민주적인 사회를 모델로 게임 세계를 만들었는데 게임을 찾는 사람들이 적어지면 어떻게 될까? 게임 회사에서는 더 이상 민주적인 사회를 모델로 게임을 기획하지 않게 된다. 그리고 다시 고객들이 찾는 폭력적이고 권력 지향적인 게임을 만들려고 할 것이다. 이런 현상은 기업의 입장에서는 당연한 일다.

게임은 권력에 대한 경험과 관점을 바꾸고, '게이머'에게 폭력을 경험하게 만든다. 일반인들이 쉽게 접할 수는 없는 일부 게임의 폭력 장면은 상상을 초월한다. 사람의 머리를 도끼로 내리치고 피가 솟구치는 장면은 게임에서는 특별하지 않다. '게이머'들은 컴퓨터 키보드나 마우스를 조작하여 반복적으로 폭력적인 행위를 한다. 과감하게 폭력적 행동을 하면 게임에서 등급과 점수가 올라간다.

처음에는 잔인하고 파괴적인 장면들을 보고 '게이머' 자신도 놀랄 수 있다. 그러나 게임을 계속 하다 보면 아무리 잔인한 장면에

「군주온라인」, 2007, ㈜밸로프.

「테라」, 2011, ㈜크래프톤.

대해서도 무감각하게 된다. 게임 속 폭력에 익숙해지게 된다. 게임은 사회를 투영하고 게임을 하는 사람은 현실 사회에 영향을 미친다. 그렇다면 폭력적인 게임을 하는 사람은 폭력적인 성향을 갖게 될까?

게임 속 폭력을 규제해야 한다는 의견도 있고, 그럴 필요가 없다는 주장도 있다. 1950년대 미국 만화에는 폭력적인 장면이 많았다. 그러나 만화의 폭력 장면이 아이들에게 실제로 유해했는지는 명확치 않다. 만화를 본 아이들이 폭력적으로 변했다는 증거도 거의 없다. 폭력적이고 잔인한 호러물 영화를 많이 보는 마니아들이 그렇지 않은 사람들보다 더 폭력적이라는 근거도 부족하다. 인과관계가 성립한다고 주장할 만한 충분한 증거가 없다. 그러나 만화나 영화와 달리 게임은 '게이머'가 직접 조작한다는 점에서 차이가 있다. 폭력 행위를 보는 것과 참여하는 것은 차이가 있다. 가상의 세계인 게임 속에서 폭력을 행사하지만, 게임 속의 폭력이 사

회에 미치는 영향이 더 크다고 볼 수 있다.

게임 속에서는 돈의 영향력도 매우 크다. 게임 회사의 판매·운영 전략과도 연결되어 있다. 온라인게임에서는 레벨이 높아져야 자유도가 높아진다. 따라서 게이머들은 오랜 시간 노력해서 레벨을 올리는 대신, 돈으로 레벨을 올리거나 강력한 아이템을 사려고 한다. 「리니지」의 최고급 아이템인 '진명황의 집행검'은 현실 세계에서 수천만원의 거래가 있었다.

게임 아이템이나 게임머니는 현실 세계에서 사용하는 돈으로 구입해야 한다. 현실 속의 경제적 능력이 게임 속 가상 세계의 경제적 능력으로 변하고, 다시 가상 세계 속에서 권력을 획득하게 된다. 게임 세상과 현실 세상이 영화처럼 완전히 분리된다면 상대적으로 문제가 없겠지만, 현실 세상의 돈으로 게임 아이템을 구입하고 다시 그것으로 게임 세상 속에서 권력을 갖게 된다면 돈과 권력에 대한 인식이 왜곡될 가능성이 많다.

사회와 게임과의 관계는 서로 영향을 주며 재귀적으로 순환한다. 그리고 그 과정에서 '게이머'의 젠더와 권력, 돈에 대한 인식을 변화시킨다. '게이머'는 게임을 통해서 세상을 이해하는 새로운 관점을 갖게 된다.

4장

콘텐츠 역사를 보는 관점
: 애니메이션을 중심으로

CONTENTS

CONTENTS

콘텐츠 역사를 이해하려면 영화, 게임, 음악, 애니메이션, 만화 등 다양한 콘텐츠 장르의 역사를 연구해야 한다. 그 모든 과정을 거치고 전체적인 관점을 만들면 그 후 비로소 콘텐츠라는 포괄적인 대상의 역사를 이야기할 수 있다. 이 책은 콘텐츠에 처음 입문하는 사람을 위한 책이다. 따라서 각각의 콘텐츠 장르의 역사를 설명하기보다는, 애니메이션을 통해 콘텐츠 역사를 바라보는 관점을 제시하고자 한다. 게임을 통해 콘텐츠와 사회의 관계를 살펴본 것과 같은 의도이다.

　콘텐츠 역사를 보는 관점을 찾기 위해 전 세계 애니메이션 역사를 모두 알아야 할 필요는 없다. 프랑스와 영국, 캐나다도 독창적인 애니메이션을 제작하고 애니메이션 전체 역사에 영향을 주었지만, 지난 100년 동안 전 세계 애니메이션 역사의 중심은 미국이었다. 미국 애니메이션이 전 세계 애니메이션에 방대한 영향을 주었다면, 우리나라 애니메이션은 미국 애니메이션의 영향과 함께 일본 애니메이션의 영향을 많이 받았다. 따라서 미국과 일본의 사례를 중심으로 애니메이션 역사를 보는 것은 우리에게

의미가 있다.

콘텐츠 역사를 보는 관점은 어떻게 찾을 수 있을까? 우선 개별 콘텐츠에서 시작할 수 있다. 오늘의 미국 애니메이션이 전 세계 대표가 되게 만든 단 하나의 애니메이션을 소개하라고 하면, 주저없이 『백설공주』를 선택하겠다. 디즈니가 1937년에 제작한 『백설공주』는 미국뿐 아니라 전 세계 거의 대부분의 나라에서 상영되었다. 전 세계 어느 나라에서도 아이들에게 백설공주 복장을 선물한다면, 1937년 『백설공주』 애니메이션 주인공이 입었던 드레스와 같은 디자인과 색에 맞는 옷을 구매

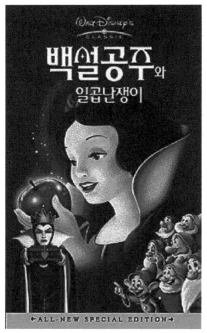

『백설공주와 일곱 난쟁이』, 1937,
월트 디즈니 프로덕션스.

해야 한다. 다른 디자인과 색의 드레스는 진짜 백설공주의 옷이 아니라고 생각할 것이다.

오늘날 『백설공주』 애니메이션을 본다면 조금 촌스럽게 보일 수도 있다. 움직임의 모습이 너무 부드러워서 어색하기도 하고, 뮤지컬 형식이라고 하지만 뜬금없이 나오는 고풍스러운 음악은 낯설고 당황스럽다. 그러나 오늘날 우리들이 『백설공주』 애니메이션을 '조금 촌스럽게 보인다'라

『겨울왕국』, 2013, 월트 디즈니 애니메이션
스튜디오, 월트 디즈니 픽처스.

고 말했다면 오히려 최고의 찬사라고 할 수 있다. 80여 년 전에 제작한 애니메이션이 여전히 볼만하고 나름 재미있다는 의미이기 때문이다. 콘텐츠 역사를 보는 관점을 가지려면 『백설공주』 애니메이션 주인공 캐릭터 디자인을 살펴볼 필요가 있다. 『백설공주』 주인공의 얼굴 모습과 『겨울왕국』 주인공 엘사의 모습은 외형과 느낌이 모두 다르다. 『백설공주』 주인공은 1930년대 미국에서 인기 있는 여배우들의 모습과 유사하다. 『겨울왕국』 엘사는 2010년대에 상상하는 매력적인 여성의 이미지가 포함된 캐릭터이다. 두 주인공은 얼굴 모양도 느껴지는 성품도 다르다. 『겨울왕국』 엘사는 도전적이고 조금은 까칠한 성품을 가진 사람의 모습이라면, 『백설공주』 주인공은 부드럽고 순종적인 이미지라고 할 수 있다.

두 주인공 캐릭터의 외모는 각각의 시대를 반영한다. 각 시기에 이상적이라고 생각하는 이미지를 창조했기 때문이다. 실사 영화에서 보는 배우들의 외모도 시대를 반영하지만, 애니메이션 주인공의 외모는 완전히 창조된 이미지이기에 실재하는 사람보다 더 이상적인 모습이라고 할 수 있다. 물론 애니메이션을 제작하는 디자이너들의 상상과 애니메이션의 주 고객층의 연령대를 고려한 이미지라는 한계를 갖는다.

『백설공주』라는 하나의 콘텐츠를 통해서 원작 동화 속의 시대로 몰입하기 보다는,『백설공주』가 제작된 당시 미국의 사회와 연결해서 해석하고,『백설공주』의 주인공 캐릭터를 비교적 최근 제작된『겨울왕국』과 비교해 보는 과정은 콘텐츠 역사를 바라보는 관점 중 하나라고 할 수 있다.

1.
애니메이션의 정의와 시작

인간은 문자를 발명하기 전, 언어를 통해 정교한 의사소통을 시작하기 전부터 그림을 통해 자신의 생각이나 느낌을 표현하려고 노력했다. 그러나 그림은 움직이지 않는다. 춤추는 모습을 아무리 정교하고 사실적으로 묘사해도 움직임 자체를 보여줄 수는 없다. 대부분 사람들은 움직이는 이미지를 제작하는 것이 불가능하다고 생각하고 시도조차 하지 않았을 것이다. 그러나 몇몇 사람들은 끊임없이 노력했고 결국 유럽에서 움직이는 그림을 보여주는 애니메이션을 20세기 초에 완성하였다. 콘텐츠 역사를 보는 관점은 역사적 사실을 확인하고 해석하는 곳에서 멈추면 안 된다. 콘텐츠는 상상력이 중요하다. '애니메이션이 20세기 초 유럽에서 시작되지 않았다면 어떻게 되었을까?'라는 질문은 역사적 맥락을 다른 관점에서 보기 위함이 아니라, 그 자체가 새로운 콘텐츠의 소재나 이야기를 만들어 준다.

전 세계 사람들이 같은 방식으로 그림을 그리지는 않았다. 각각의 환경

과 필요에 따라 그림의 방식과 중요성이 달라졌다. 아랍과 중동에서는 어떤 그림을 그렸을까? 이슬람 문화가 안착된 이후, 이 지역에서는 문양이나 패턴이 발달했다. 이슬람 문화권에서는 이미지나 형상을 그리는 것이 엄격하게 제한되어 있었기 때문이다. 아랍 문화권의 화가들은 자신이 상상한 이미지를 독창적으로 그릴 수 없었다. 그들은 유명한 선조들의 그림을 그대로 베끼는 형태로 세밀화를 그렸다. 또한, 종교적인 내용 이외에는 마음대로 그리지 못하게 했다. 그래서 문양이나 패턴 그림이 발달할 수밖에 없었다. 애니메이션 기법이 이슬람 국가에 시작되었다면, 현재 우리가 알고 있는 애니메이션과 전혀 다른 문양과 패턴의 움직임을 볼 수 있을지도 모르겠다. 현재 영상 기술로 표현하는 패턴의 움직임을 말하는 것이 아니라, 문양과 패턴으로 자신의 감정을 표현하고, 그것으로 이야기를 전개하는 새로운 장르가 만들어 졌을지도 모른다.

우리나라에서 움직이는 그림을 처음 만들어서 발전했다면 어떤 결과가 있었을까? 추사 김정희 선생의 그림 「세한도」를 보자. 이 그림 속의 나무들과 집의 모양은 실제 나무와 집 모양 그대로 묘사한 것이 아니다. 그것을 그리면서 상상한 자신의 내면을 그린 것이다. 이와 달리 김홍도 선생의 풍속도는 사람들의 움직임이나 행동을 관찰한 뒤에 구도를 잡아서 그린 그림이라고 할 수 있다.

눈에 보이는 것을 똑같이 그리는 것을 중시하는 관점과, 화가의 내면과 사상을 투사하여 그리는 것을 중시하는 관점은 무엇이 더 우월하다고 할 수 없다. 그러나 추사의 그림을 토대로 우리나라에서 처음 애니메이션 기법이 처음 만들어졌다면, 우리는 오늘날 담백한 수묵화가 움직이는 이미

지를 보고 있을 것이다. 20세기 초 우리나라에서 애니메이션 기법이 전 세계에서 처음으로 시작되었다면 움직이는 이미지를 통해 작가의 내면 세계를 보여주려고 했을 것이다.

콘텐츠를 제작하는 사람에게 가장 필요한 능력은 상상력이다. 역사를 있는 그대로 설명하는 것도 필요하고, 역사를 현재와의 대화로 이해하는 것도 필요하다. 그러나 역사를 가정의 토대에서 상상하는 것, 엄격한 역사학자라면 취하지 않을 이런 방법이 진정한 의미의 콘텐츠 역사를 이해하고 새로운 콘텐츠를 만드는 방법이 아닐까 생각한다.

애니메이션은 '생명, 영혼, 정신' 등을 의미하는 'Anima'라는 라틴어에서 파생되었다. 'Anima'는 '생기, 활기'라는 의미를 갖고 있다. 이것을 어근으로 갖는 단어가 Animal(동물)이다. 애니메이션은 생명이 없는 것에 생명을 불어넣어서 작가의 의도에 따라 움직이게 만드는 기법이라고 볼 수 있다. 인간은 수천 년 동안 소설이나 희곡을 통해 캐릭터를 창조하고 글 속에서 살아나게 만들었다. 그러나 자신이 만들지 않은 배우가 연기를 통해 캐릭터를 표현했고, 독자의 상상력 속에서 각각이 만든 이미지가 살아났을 뿐이다. 애니메이션은 인간이 만든 이미지 그대로의 캐릭터가 생명력을 갖게 만든 첫번째 시도였다.

애니메이션의 정의에는 여러 가지가 있다. 애니메이션 필름 협회(ASIFA, Association Internationale de Film d'Animation)가 1980년에 발표한 유고 자그레브(Zagreb) 임시 총회 선언문에 나오는 정의는 아래와 같다.

"애니메이션이란, 실사영화의 제작방식과는 다른 기술과 기법을 다양하게 사용하여 움직이는 이미지들을 창조하는 작업이다. 실사영화는 배우를 영상으로 찍어서 움직이는 이미지를 창조하는 작업이다. 그에 반해 애니메이션은 움직이는 이미지들을 창조하는 것이다. 즉 애니메이션은 움직이는 이미지다."

애니메이션은 움직이는 이미지라고 정의한다. 그리고 애니메이션을 정의할 때 실사영화와 제작방식이 다르다는 점을 강조한다. 그러나 실사영화와 애니메이션의 차이는 컴퓨터 그래픽 기술의 발전으로 점점 더 그 경계가 모호해 지고 있다.

영화와 애니메이션은 모두 움직임을 재현하는 기술에서 시작되었다. 영사기의 발명을 통해 움직임을 재현할 수 있게 된 것이다. 그런데 움직임의 자연스러운 재현은 인간의 한계 때문에 가능하게 되었다. 불타오르는 촛불을 보다가 눈을 감으면 그 불꽃의 이미지가 계속 떠오른다. 이것이 바로 '잔상(Afterimage)'이다. 잔상은 외부 자극이 사라진 뒤에도 감각 경험이 지속되어 나타나는 현상을 뜻한다.

우리 눈에 있는 시각신경에 빛이 들어와서 이미지가 망막에 맺히면, 뇌가 그것을 해석해서 재구성한다. 이것이 우리가 무언가를 '보는' 과정이다. 이때 잔상은 시신경에 대한 외부의 자극이 이미 끝났는데도 감각적 경험이 지속되는 것을 의미한다. 이러한 현상을 이용하면 정지된 이미지들을 이용해서 움직임을 만들어낼 수 있다. 이는 엄밀히 말하면 움직임을 만들어내는 것이 아니라 움직이는 것처럼 보이게 만드는 것이다.

콘텐츠를 제작하는데 필요한 기술은 인간이 수용할 수 있는 범위까지 발전한다. 이미지가 실제로 움직이게 만들 필요는 없다. 인간 눈에 이미지가 움직이게 보이는 것이 중요하다. 마치 놀이기구 청룡열차 속도가 더 빠르다고 더 좋은 것이 아닌 것과 같다. 인간이 가장 짜릿함을 느낄 수 있는 속도가 중요하지 얼마나 빠른가는 중요하지 않다. 애니메이션 역사의 시작은 기술의 발명에서 비롯되었다. 그러나 콘텐츠 기술

『달세계 여행』, 1902, 스타필름.

은 과학적 원리에 집중하기보다 인간에게 집중해야 한다. 인간의 특성 뿐 아니라 인간의 한계를 이해하는 것이 콘텐츠 기술 발전의 방향이라고 생각한다. 애니메이션 역사의 시작에서 미래 콘텐츠 기술의 방향을 생각하는 것은 콘텐츠 역사를 보는 하나의 관점이다.

1895년 뤼미에르 형제가 시네마토그래프를 발명했다. 움직이는 이미지를 사실적으로 촬영할 수 있는 영사기가 만들어졌다. 뤼미에르 형제가 처음 찍은 장면은 『뤼미에르 공장을 나서는 노동자들』(1895)이었다. 공장 일을 마친 노동자들이 걸어 나오는 모습을 찍은 짧은 영상이다. 짧은 영상이었지만 사람들은 깜짝 놀랐다. 사상 최초로 움직이는 이미지를 보았기 때문이다. 얼마 뒤에 조르주 멜리에의 『달세계 여행』(1902)이라는 애니메이

선 영상이 나왔다. 이것은 사실의 재현이 아니라 상상의 재현이었다. 영사기가 처음 만들어져서 사실을 재현하기 시작한 것과 동시에, 상상 속의 이미지들을 연결해서 움직이는 영상을 만드는 작업도 시작되었다.

초창기 애니메이션 상영시간은 매우 짧았다. 애니메이션 상영시간이 길어지면 많은 비용이 필요했고, 기술적으로 어려웠기 때문이다. 짧은 영상을 제작하면 긴 이야기나 메시지를 전달할 수 없다. 따라서 위트와 재치가 초창기 애니메이션 내용적 특징이다. 짧은 영상이지만 사람들에게 흥미를 주기 위해 선택한 방법이다.

현재 유튜브 영상을 제작하는 사람들은 조회수를 높이기 위해 고민한다. 영상을 길게 만들면 사람들이 보지 않고, 짧게 만들면 보여줄 내용이 부족하다. 그래서 짧은 영상을 만들고, 그곳에 조금 과장된 행동과 말투를 포함시킨다. 결과적으로 초창기 애니메이션과 동일한 특성을 갖는다. 애니메이션 초창기 역사에서 짧은 영상의 한계를 극복하려고 위트와 재치가 필요했다면, 현재 유튜브 제작자들은 사람들의 관심을 받기 위해 100년 전 영상을 만들던 사람들과 유사한 결론에 도달했다. 콘텐츠 역사를 보는 관점은 현재의 콘텐츠 제작 환경과 콘텐츠 시장 환경을 과거의 상황과 끊임없이 비교하면서 형성된다.

2.
사회 변화에 대처하는 애니메이션

전쟁이 애니메이션에 준 영향

전쟁은 인간의 삶 전체에 영향을 미친다. 국지적 전쟁도 전쟁이 발생한 지역에 사는 사람들에게는 지대한 영향을 미친다. 전쟁 이전과 이후의 삶은 완전히 바뀌게 된다. 전쟁은 개인의 삶을 변화시키는 것과 동시에 전쟁을 수행하는 국가 전체 사회와 경제에도 근본적인 변화를 일으킨다. 제1차 세계대전(1914-18)은 유럽 전체를 전쟁터로 만들었다. 유럽 애니메이션 제작자들은 작업을 지속할 수 없었고, 새로운 애니메이션 기법을 시도할 기회조차 갖기 어려웠다. 미국은 뒤늦게 참전하였지만, 전쟁이 일어나는 지역과 멀리 떨어져 있었기에 애니메이션 산업 발전을 지속할 수 있었다.

제1차 세계대전이 끝난 이후에도 유럽의 국가들은 패전국이든 승전국 이든 모두 애니메이션을 적극적으로 제작할 수 있는 상황은 아니었다. 제

1차 세계대전은 전쟁 이후에도 미국이 유일하게 애니메이션 기술을 발전시킬 수 있게 하였다. 그리고 다시 유럽에서 제2차 세계대전(1935-45)이 발발하였다. 진주만 공습 이후 1941년 미국이 참전하였지만, 전쟁의 대부분은 유럽과 아시아 등 미국 본토에서는 멀리 떨어진 지역에서 진행되었다.

제2차 세계대전 이후 프랑스, 영국, 독일은 또 다시 경제를 복구하기 위해 노력해야 했다. 전쟁 후, 유럽은 애니메이션 시장도 작았고, 애니메이션을 제작할 자본도 부족했다. 미국에서는 이미 거대한 제작비를 동원해서 장편 애니메이션을 만들고 있었지만, 유럽은 그렇게 할 여력이 없었다. 미국이 지난 100년 동안 애니메이션 산업의 중심에 있는 이유는 미국이 애니메이션 기술과 내용에서 앞섰기 때문이다. 그러나 제1차 세계대전과 제2차 세계대전으로 경쟁자가 없었다는 점을 간과하면 안된다.

다른 나라의 전쟁이 자국의 콘텐츠산업 발전의 기회가 되기도 하지만, 전쟁은 패전국에게 새로운 기회를 제공하기도 했다. 일본은 1910년대부터 제한된 사람들이지만 해외 애니메이션을 볼 수 있었고, 개인이 애니메이션을 제작하였다. 제2차 세계대전 시기에 군부의 지원으로 선전용 애니메이션을 제작하기도 하였다. 그러나 일본 애니메이션이 산업으로 발전하기 시작한 것은 1945년 제2차 세계대전에서 패전한 이후이다. 일본은 미국을 중심으로 하는 연합국에게 항복을 했다. 비록 일본 본토 전체가 전쟁의 물리적 피해를 받지는 않았지만, 일본 국민에게 패전했다는 정신적 충격과 위축감은 크고 깊었다. 미국은 연합군최고사령부(GHQ)를 통해 실질적으로 일본을 통치하였다. 당시 애니메이션 산업 최강자인 미국

이 일본을 지배했다는 점은 일본 애니메이션 발전을 이해하는 중요한 부분이다. 1960년대 이후 일본 애니메이션 산업의 급속한 발전도 미군정 시기에 일본에서 일반 대중이 미국 애니메이션을 볼 수 있었기에 가능했다. 같은 시기 우리나라도 미군정을 경험하였지만 애니메이션 산업에서 일본과 다른 길을 걷게 된다.

세계대전에 참여하지 않고, 피해를 받지 않은 나라들이 모두 애니메이션 산업을 발전시킨 것은 아니다. 제2차 세계대전 이후 미국 문화의 영향을 받은 나라들 모두 애니메이션 산업이 발전한 것도 아니다. 그러나 미국과 일본 애니메이션 산업 역사에 세계대전이 미친 영향은 지대하다.

개별 애니메이션 역사는 그 애니메이션을 제작하는 사람들에 의해서 만들어진다. 그러나 한 국가의 애니메이션 역사는 세계 각국의 관계 속에서 만들어진다. 전쟁은 관련된 모든 국가들 그리고 주변 국가들에게 큰 영향을 미친다. 콘텐츠 역사를 개별 국가 단위로 연구하는 것도 필요하지만, 국가들의 관계 속에서 보면 새로운 시사점을 얻을 수 있다.

기술변화가 애니메이션에 준 영향

2000년대 후반 스마트폰이 처음 세상에 나왔을 때, 기존 핸드폰 시장의 강자들은 새로운 변화에 능동적으로 대처하는 것에 실패했다. 노키아, 모토롤라 등 핸드폰 강자들은 애플과 삼성에게 시장을 내줄 수밖에 없었다. 스마트폰은 핸드폰에서 단순히 기술이 바뀐 것이 아니라, 사람들의 삶의

방식을 변화시켰다. 그리고 노키아와 모토롤라는 판단과 대응이 늦어져서 뒤처지게 되었다. 노키아와 모토롤라는 기존 제품의 디자인과 기술적 부분을 개선하는데 중점을 두었다. 그러나 기술을 선도하는 것과 생활양식 변화에 빠르게 적응하는 것이 근본적으로 다르다. 애니메이션 시장에서는 TV의 등장은 새로운 시대의 시작이었다.

『증기선 윌리』. 1928,
월트 디즈니 애니메이션 스튜디오.

애니메이션은 유통 방식 차이를 기준으로 극장용 애니메이션과 TV용 애니메이션으로 구분한다. 애니메이션이 처음 제작되었을 때는 모든 애니메이션이 극장용 애니메이션이었다. 애니메이션을 상영할 수 있는 장비와 시설이 갖추어져 있는 장소는 극장이 유일했다. 애니메이션은 극장에서 영화와 함께 성장했다. 미국 애니메이션 시장의 선두주자였던 디즈니는 극장용 장편 애니메이션을 효과적으로 제작할 수 있는 환경을 1930년대 이미 구축하고 있었다. 애니메이션 분야에서 안정적으로 기존 시장을 장악하고 있던 디즈니에게 TV 시대의 도래는 새로운 도전이었다.

디즈니는 애니메이션 기술 발전을 주도했던 기업이다. 역사상 최초의 유성 애니메이션, 즉 소리가 들어가는 애니메이션인 『증기선 윌리』를 디

즈니가 1928년 제작했고, 1932년에는 최초의 컬러 애니메이션 『꽃과 나무』를 만들었다. 1937년에는 디즈니에 의해 세계 최초의 컬러 장편 애니메이션인 『백설공주』가 세상에 나왔다. 1959년에는 세계 최초로 70mm 카메라로 촬영한 장편 애니메이션 『잠자는 숲속의 미녀』가 처음 등장하였는데 이것도 디즈니가 제작했다. 기존 애니메이션 제작과는 완전히 다른 방식인 풀 3D 애니메이션 『토이스토리』도 디즈니가 픽사 스튜디오와 함께 1995년에 만들었다. 따라서 디즈니가 새로운 변화를 거부한다고 볼 수 없다. 오히려 기술적인 면에서 변화를 선도했다. 그러나 TV용 애니메이션에 특화된 제작 기술은 디즈니가 아닌 다른 애니메이션 제작사에 의해 개발되었다.

TV용 애니메이션에 적합한 제작기술은 UPA(United Production of America)

『루니툰』, 1999, 워너브라더스.

가 개발한 '리미티드 애니메이션 (Limited Animation)'이다. 1초 동안 사용되는 그림의 수를 24장에서 6-12장으로 줄여서 극장용 애니메이션보다 거칠게 표현되지만, 제작기간과 제작비가 절감되는 애니메이션 기법이다. 새로운 기술이 반드시 이전 기술보다 더 뛰어날 필요는 없다. 리미티드 애니메이션은 기존 기술의 수준을 높인 것이 아니라 오히려 수준을 낮추었다. 거칠게 표현되는 애니

메이션이 작품성과 예술성에서 떨어지는 것은 아니지만, 기존 디즈니 애니메이션에 익숙한 사람들에게는 더 높은 수준으로 보이지 않았을 것이다. 기존 방식의 극장용 애니메이션을 제작하기 위해서는 많은 인력과 시간이 소요된다. TV용 애니메이션은 매주 새로운 에피소드가 필요하고, 기존 방식으로 콘텐츠를 공급하기 어려웠다. 새로운 환경에 맞는 새로운 기술이 필요한 상황이었다.

TV라는 새로운 매체와 TV에 적합한 애니메이션 기법이 있었지만, TV용 애니메이션은 스마트폰과 같이 이전의 극장용 애니메이션을 완전히 대체 하지 못하였다. TV가 생활양식에 변화를 주었지만, 큰 스크린과 음향기기를 갖춘 극장을 완전히 대체하지는 못하였다. 그러나 TV용 애니메이션은 극장용 애니메이션을 대체하지는 못했지만 미국 애니메이션 시장을 다양하게 만들었다. 발라드가 대세인 상황에서 트로트가 새롭게 인기를 얻었다고 해서 발라드 시장이 대체되지 않고 전체 음악시장이 다양해지는 것과 같다. TV가 디즈니뿐 아니라 많은 애니메이션 회사들이 콘텐츠를 상영할 수 있는 환경을 제공하게 되어 미국 애니메이션 산업이 다양하게 발전할 수 있었다. 『루니툰』과 『톰과 제리』가 대표적인 TV용 애니메이션이라고 할 수 있다.

TV 시대는 일본에게 애니메이션 강국이 되는 기회가 되었다. 미군정시기 이후 일본도 지속적으로 극장용 애니메이션 제작을 위해 노력하였다. 일본 대표 애니메이션 회사인 토에이 애니메이션은 1958년 『백사전』이란 극장용 장편 애니메이션를 제작하였다. 그러나 일본에서도 극장용 애니메이션 제작에는 많은 비용이 들었고, 상업적 성공도 확실하지 않은

상황에서 투자를 유치하여 제작하는데 어려움이 있었다. TV의 등장은 일본 애니메이션 업계에 새로운 방향을 제시하였다. 1960년대 국내 TV 보급율이 높아지고 TV용 애니메이션 수요가 증가하자 일본 애니메이션 산업은 빠르게 성장하였다. 『미래소년 아톰』을 제작한 데츠카 오사무는 리미티드 애니메이션을 제작하면서 동시에 일부 장면들을 시리즈의 다른 에피소드에 다시 사용하여

『백사전』, 1958, 토에이 애니메이션.

제작비를 더욱 낮추었다. 일본 국내 수요 증가와 낮은 제작비가 일본 TV용 애니메이션 제작이 지속되게 만들었다.

새로운 매체 TV의 등장과 기술 변화는 동일하였지만, 미국과 일본 애니메이션 산업이 대응한 모습은 각각의 역사적 맥락과 환경에 따라 다르게 나타났다.

3.
내용 변화를 주도하는 애니메이션

디즈니의 세계관을 극복하자

미국 애니메이션에서 디즈니의 존재는 탁월했다. 그리고 미국 애니메이션의 영향력이 전 세계에 퍼져 있었기에 디즈니가 가는 방향이 애니메이션의 방향이 되었고, 전 세계의 모델이 되었다. 전 세계에서 애니메이션을 어린이들의 콘텐츠라고 생각하게 된 이유도 디즈니 애니메이션 영향의 결과이다.

사실 미국 애니메이션은 아동용을 중심으로만 발전하지 않았다. 1930년 플라이셔가 제작한 『베티 붑』은 성적 매력을 강조한 성인 여성을 주인공으로 제작되었다. 주인공은 디너쇼의 무용수였고 백치미가 강조되는 연약한 여자였다. 1989년부터 2014년까지 20세기 폭스 텔레비전에서 방영된 『심슨가족』도 아동용이라고 보기 어려운 스토리를 가지고 있다. 노동자와 고용주 관계 등을 소재로 하는 『심슨가족』 이야기가 낯설어 보였

다면, 아마도 디즈니 애니메이션 세계에 익숙해졌기 때문일 것이다.

디즈니는 극장용 애니메이션 중심으로 제작하였고, 도덕적이고 교훈적인 내용이 많았다. 권선징악이라는 구조에서 해피엔딩을 기본적인 틀로 사용하였다.『베티 붑』과『심슨가족』등 애니메이션들은 디즈니와 상반된 이야기 구조와 특성을 가지고 있다. 도덕적이고 교훈적인 내용보다 풍자적이고 현실 풍자적인 애니메이션들이 나타났고, 서사적인 이야기 구조보다 주제의식과 순간적 재미를 강조한 애니메이션들이 만들어졌다. 이런 차이를 디즈니와 반디즈니의 대립구도로 파악하고 비교하면 미국 애니메이션의 흐름을 잘 이해할 수 있다.

『베티 붑』, 1930, 플레이셔 스튜디오.

『심슨가족』, 1989, 20세기 폭스 텔레비전, 그레이시 필름, 큐리오시티 컴퍼니

그러나 디즈니와 반디즈니는 대등한 비교 대상이 아니다. 전 세계에 영향력이 큰 극장용 애니메이션에서 디즈니의 우위가 몇 십 년 동안 지속되었다. 반디즈

니 계열의 성인 취향 애니메이션은 상대적으로 미국에서도 전체 국민들의 관심을 받지 못했고, 세계 시장 진출에 한계가 많았다. 따라서 미국 애니메이션 시장과 전 세계 애니메이션 시장의 흐름은 디즈니에 의해서 주도되었다. 그리고 디즈니가 제작한 애니메이션을 통해 동화적이고 아동 중심의 디즈니의 세계관이 전 세계에 퍼저 나가게 되었다. 디즈니의 세계관을 진정한 의미에서 극복하기 시작한 것은 드림웍스라는 애니메이션 회사가 나타나면서 가능하게 되었다. 1995년 설립된 드림웍스는 기존 디즈니와 차별되는 많은 시도들을 했다. 영국 클레이 애니메이션『치킨 런』에 대한 투자와 배급을 담당하기도 하고,『개미』와 같이 기존 애니메이션의 스토리와 이미지 틀을 벗어난 애니메이션을 제작하여 작품성

『치킨 런』, 2001, 아드먼 애니메이션스, 얼라이드 필름메이커스, 드림웍스 SKG, Pathe Pictures.

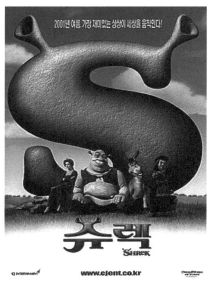

『슈렉』, 2001, 드림웍스 애니메이션. 드림웍스 SKG, PDI.

은 인정받았다. 드림웍스가 디즈니 세계관을 극복했다고 평가 받는 작품
은 2001년 제작한 『슈렉』이다. 드림웍스는 『슈렉』에서 디즈니와 차별적
인 스토리와 캐릭터를 전면에 내세우면서, 아동들과 성인들을 모두 만족
시키는 3D 애니메이션 제작에 성공한다.

디즈니의 『인어공주』 주인공 아리엘 캐릭터와 『슈렉』의 피오나 캐릭터
를 비교하면 두 회사의 세계관의 차이를 알 수 있다. 『인어공주』 아리엘은
디즈니 세계관의 전형적인 신데렐라 콤플렉스를 가지고 있다. 그녀는 나
약한 여성이며 매력적이고 멋진 남자를 만나서 의지하고 싶어한다. 『슈
렉』 피오나도 신데렐라 콤플렉스가 있다. 그러나 그녀는 적극적인 여성
이며 엽기적이고 현실적이다. 피오나 캐릭터는 『슈렉 3』에서 강력한 여전

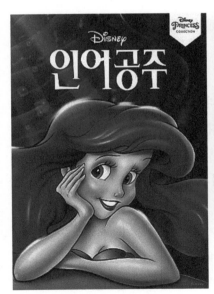

『인어공주』, 1989, 월트 디즈니 픽처스.

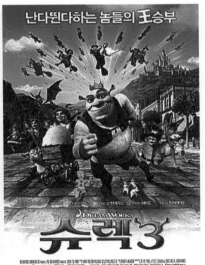

『슈렉3』, 2007,
드림웍스 애니메이션.드림웍스 SKG, PDI.

사 모습으로까지 진화한다. 그리고 두 작품 모두 해피엔딩이지만, 『슈렉』에서는 슈렉과 결혼을 해서 마법이 풀리지 않는 것으로 반전을 이룬다.

『슈렉』이 디즈니 세계관을 극복했다고 볼 수 있는 이유는 새로운 세계관을 만들었기 때문이 아니라, 디즈니에 영향을 주어 디즈니 세계관에 변화를 가져왔기 때문이다. 사실 『슈렉』은 디즈니 세계관을 살짝 비틀었다. 디즈니의 정형적인 캐릭터 특성을 풍자와 해학으로 변형시켰다. 디즈니 세계관을 비틀어서 표현한 것에 그쳤다면 드림웍스가 디즈니 세계관을 극복했다고 할 수 없다. 그러나 『슈렉』은 전 세계 시장에서 흥행에 성공함으로써 기존의 디즈니 세계관이 아닌 새로운 세계관이 전 세계에 통용될 수 있다는 점을 증명하였다. 1930년대 이후 디즈니 세계관가 상반된 반디즈니 계열 애니메이션들이 계속 나왔지만, 디즈니는 그들을 의식하기보다는 스스로의 발전 방향을 향해 나갔다. 『슈렉』은 디즈니가 지속하던 기존 공식을 바꾸게 만들었다.

그 결과가 디즈니의 『겨울왕국』이다. 『겨울왕국』은 기존 디즈니 작품처럼 동화를 바탕으로 한다. 하지만 디즈니 애니메이션에서 볼 수 있었던 전형적인 왕자 캐릭터가 변화한다. 『겨울왕국』에 등장하는 왕자 한스는 일반적인 디즈니 캐릭터와는 다르게 행동한다. 영화의 초반까지 한스는 틀에 박힌 디즈니 왕자처럼 보인다. 캐릭터의 외모도 디즈니의 선한 왕자 캐릭터와 유사하다. 그러나 이야기가 중반으로 전개되면서 왕자가 악역으로 바뀐다. 여자 주인공들도 주체적이고 강한 면모가 보인다. 디즈니가 시대의 변화를 반영한 것이겠지만, 드림웍스의 『슈렉』에 자극을 받아서 적극적으로 새로운 시도와 변화를 추구했다고 볼 수 있다. 그리고 다

시 디즈니는 전 세계 애니메이션 시장의 중심에 선다.

 사실 드림웍스는 『슈렉』이전에도 디즈니와 전혀 다른 성격의 애니메이션을 제작했었다. 『벅스 라이프』는 1998년 디즈니와 픽사 스튜디오가 함께 제작한 곤충이 주인공인 애니메이션이다. 『벅스 라이프』에는 귀여운 곤충들이 나오고 우화적인 내용이 전개되었다. 『벅스 라이프』의 디즈니 캐릭터들은 일반적으로 동글동글한 모양과 밝은 색을 많이 사용했다. 그러나 드림웍스가 같은 해에 제작한 『개미』는 인간과 비슷한 비율의 곤충 캐릭터와 어두운 색을 사용하고, 인간 사회의 현실적인 내용을 소재로 사용하였다. 지배자와 피지배자, 집단과 개인의 문제 등 가볍지 않은 주제를 다루고 있었다. 『개미』를 통해 드림웍스가 디즈니와 차별화를 분명히

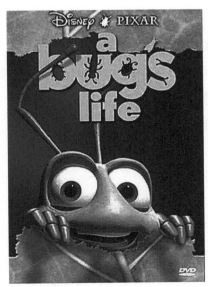

『벅스라이프』, 1998,
픽사 애니메이션 스튜디오, 월트 디즈니 픽처스.

『개미』, 1998, 드림웍스 SKG, PDI.

하였지만, 홍행하지 못함으로 디즈니를 변화시키지 못했다고 본다.

디즈니와 반디즈니의 차이점을 비교하는 것보다 미국 애니메이션 회사들이 경쟁과 성장을 통해 전 세계 애니메이션의 주도권을 계속 유지하는 점에 주목할 필요가 있다.

미국의 세계관을 극복하자

전 세계 애니메이션의 중심인 미국은 자체 경쟁을 통해 미국 애니메이션 기술과 내용을 발전시키고 있었고, 다른 국가와 지역의 애니메이션을 의식할 필요가 없었다. 그러나 미국 이외의 국가는 독자적인 애니메이션을 만들기 위해 미국 애니메이션을 극복할 필요가 있었다. 국가에 따라 자국 애니메이션 방송시간을 의무적으로 확보해주는 국산 애니메이션 지원 정책이 있었지만, 내용과 제작 수준이 상대적으로 월등히 높은 미국 애니메이션과의 경쟁은 어려운 일이었다. 미국 애니메이션에 익숙해진 소비자의 눈을 만족시키기 쉽지 않기 때문이다. 그래서 미국 애니메이션을 극복하고 독자적인 애니메이션으로 세계 시장에 진출한 일본의 성공은 특별히 관심을 갖고 바라볼 필요가 있다.

데츠카 오사무는 『우주소년 아톰』, 『정글대제(밀림의 왕자 레오)』 애니메이션을 제작하였다. 테츠카 오사무는 '일본 애니메이션의 신(神)'이라고 불린다. 물론 일본식 표현방식이지만, 데츠카 오사무가 일본 애니메이션 업계에 얼마나 큰 영향을 주었는지 알 수 있다. 『우주소년 아톰』, 『정글대제

『우주소년 아톰』, 1982, 테즈카 프로덕션.　　『밀림의 왕 레오』, 1984, 무시 프로덕션.

(밀림의 왕자 레오)』의 주인공은 각각 소년 모습을 한 로봇과 어린 사자이다. 데츠가 오사무가 만든 주인공 캐릭터의 특성과 '작은 것이 아름답고 강하다' 라는 그의 주장을 연결해서 해석하면 아래와 같다. 일본은 1945년에 패전하고 미국을 중심으로 연합군에 의해 점령되었다. 일본 사람들은 미국 사람보다 외모가 작았고, 상대적으로 커다란 미국인들을 보면서 자존심도 상하고 두렵기도 했을 것이다. 『우주소년 아톰』에는 당시 일본인들이 느끼는 심정이 반영되어 있다. 작고 귀여운 로봇 캐릭터들이 거대한 로봇을 쉽게 이기는 이야기는 의도하지 않았다고 해도, 패전 이후 일본을 재건하려는 일본인들에게 희망을 주었을 것이다.

　미야자키 하야오과 함께 지브리 스튜디오를 설립한 다카하타 이사오는 우리나라에서도 인기가 있었던 애니메이션 『빨간머리 앤』을 감독했던 사람이다. 다카하타 이사오가 1988년 제작한 『반딧불의 묘』는 애니메이션

을 또 다른 측면에서 생각하게 만든다.

이 작품은 제2차 세계대전 당시에 일본이 패전하는 모습을 그리고 있다. 제2차 세계대전 마지막 시기, 미국의 공습 때문에 평화롭게 지내던 일본 주민들이 어떻게 힘들게 살았는지를 담담하게 보여준다. 전쟁으로 가족을 잃고 남겨진 주인공 남매가 죽어가는 모습은 누가 보아도 감동적이고 안타깝다. 그러나 일본의 침략으로 아시아 여러 국가와 국민들에게 얼마나 큰 피해를 줬는지는 강조되지 않고 있다. 완성도가 높은 애니메이션은 효과적으로 역사를 일방적인 관점으로 묘사하거나, 심한 경우 왜곡되어 전달할 수 있다. 일본의 입장에서 세상을 바라보았고, 그것을 애니메이션을 통해 표현되었다.

『빨간머리 앤』, 2010, 니폰 애니메이션.　　『반딧불이의 묘』, 1988, 지브리 스튜디오.

『모노노케 히메』,
2001, 지브리 스튜디오.

『센과 치히로의 행방불명』,
2001, 지브리 스튜디오.

『하울의 움직이는 성』,
2004, 지브리 스튜디오.

『벼랑 위의 포뇨』,
2008, 지브리 스튜디오.

　미야자키 하야오는 일본 애니메이션에 일본 특유의 색을 입혀서 세계 시장에서 성공한 사례이다. 미야자키는 지속적으로 『이웃집 토토로』, 『원령공주』 등 일본 문화가 강조된 애니메이션을 제작하였다. 그리고 2001년 『센과 치히로의 행방불명』를 성공함으로써 일본 애니메이션이 이미지와 내용에서 미국 애니메이션과 어떻게 다른지를 전 세계에 알리게 되었다.

　일본의 모든 애니메이션이 분명한 의도를 가지고 제작되었다고 할 수는 없지만, 일본에서 애니메이션을 제작하는 사람들이 스토리와 캐릭터 디자인에서 미국 애니메이션과 다른 방향을 지향했다. 미국 애니메이션의 영향을 받았고, 이야기 소재와 배경을 서구 국가들에서 가져온 애니메이션들도 많았지만, 대표적인 작품들 속에서 뚜렷한 정체성을 발견할 수 있다.

　일본 애니메이션은 소재 구성의 차별화로 미국 애니메이션을 극복한다. 미국 애니메이션에서 볼 수 없었던 변신하는 로봇, 미소녀, 집단 캐릭

터가 일본 TV용 애니메이션 소재의 중심이 된다. 이를 일본 전통극 가부키의 용어인 '세계'와 '취향'으로 설명할 수 있다. 세계는 사건, 시대, 등장인물, 스토리의 기본적인 전개를 의미하며, 취향은 각 극단의 고유한 맛을 의미한다. 우리나라 공연 '난타'는 여러 개의 팀으로 공연단이 구성된다. 블루팀, 블랙팀, 레드팀 등 색깔로 나뉘어져 있고, 일정에 따라 각각의 팀들이 공연을 한다. 난타의 스토리와 음악은 모두 똑같지만(세계), 어떤 팀, 단원이 참여해서 공연하느냐에 따라 공연의 느낌(취향)이 달라지는 것과 같다.

일본 애니메이션에서 로봇이 소재가 되는 애니메이션의 경우, 주인공은 14~16살의 남성 청소년이다. 이 주인공의 할아버지 또는 아버지가 개

『미소녀전사 세일러 문 크리스탈 시즌3』, 2016,
도에이 애니메이션.

『극장판 요술공주 밍키 - 꿈속의 윤무』, 2013,
아시 프로덕션, 도쿄 TV.

발한 로봇에 뜻하지 않게 타게 되면서 로봇을 조종하게 된다. 각각의 로봇은 자신만의 차별된 무기를 갖고 있지만, 모두 무기를 갖고 있다는 점이 동일하다. 로봇 애니메이션들의 이야기 설정이 유사하다는 점에서 '세계'라고 할 수 있고, 무기의 차이나 로봇을 만든 사람이 누군가에 따라 '취향'이 달라진다. 사람들은 로봇 애니메이션 이야기 구조가 유사한 점을 문제 삼지 않는다. 오히려 비슷한 구조 속에서 세세한 부분들이 가지고 있는 다른 맛을 알아보고 즐긴다.

이와 동일한 방식으로 『세일러 문』, 『요술공주 밍키』 등 미소녀 애니메이션도 제작된다. 주인공 소녀들은 특별한 아이템에 의해 변신하며, 어려운 일을 능숙하게 해결한다. 자신이 변신할 수 있다는 것은 비밀이며, 귀여운 동물 마스코트가 있다는 '세계'를 공유한다. 『포켓몬』과 『디지몬』으로 대표되는 집단 캐릭터 애니메이션은, 주인공이 특정 목적을 위해 모험을 떠나고 새로운 몬스터를 만나서 갈등하고, 갈등이 해소되고 또 길을 떠나면서 아이템을 획득하는 이야기 구조가 동일하다. 각각의 캐릭터들이 다르고 변신 방식이 달라도, 공유하고 있는 '세계'는 같다고 볼 수 있다.

일본 애니메이션이 독창적인 소재와 이야기 구조를 만들고, 그것을 다양하게 변형하여 반복적으로 사용하는 시도를 하였다. 단순히 새로운 이야기와 이미지로 미국과 다른 애니메이션을 만드는 것에 머물지 않고, 일본의 독자적인 애니메이션 제작 구조를 만들고 성공했기에 일본 애니메이션은 미국 애니메이션을 극복하고, 독자적인 애니메이션 산업을 만들 수 있었다.

4.
다른 시스템 다른 결과

미국에는 유명 가수가 되는 나름의 방식이 있다. 신인 가수는 유명 가수의 전국 공연을 함께 다니면서 오프닝 공연을 함으로써 자신을 알릴 기회를 얻는다. 이 과정을 통해 무대 경험과 연주 실력이 높아지게 된다. 상당 기간이 지나면 지역 라디오 방송을 통해 인지도를 높이게 되고, 전국적인 가수가 될 수 있다. 우리나라에서 가수가 되는 방법은 미국과는 다르다. 우리나라에서는 기획사에 들어가서 5-6년 동안 철저한 훈련을 받거나, 오디션을 통해 검증된 사람이 가수가 될 수 있다. 미국에는 없는 우리나라만의 독특한 기획사 시스템이다. 우리나라에서 방탄소년단이나 블랙핑크가 나올 수 있었던 것은 세계 최대 음악 시장인 미국의 방식과 시스템을 답습하지 않기 때문이라고도 할 수 있다.

일본 애니메이션은 감독 중심 제작시스템에 의해 만들어진다. 창의적인 환경에서 자신의 능력을 자유롭게 발휘할 수 있게 해주는 감독 중심 제작시스템이 일본 애니메이션의 성공요인 중 하나이다. 일본 애니메이

선 업계가 디즈니와 동일한 프로듀서 중심 제작시스템을 따라 했다면 지금과 같이 성공하지 못했을 것이다. 즉, 일본 애니메이션은 자신만의 차별화된 제작시스템이 있었기 때문에 성공할 수 있었다.

미국의 애니메이션 제작시스템은 프로듀서 중심으로 이루어져 있다. 제작팀은 그룹별로 나누어지고, 프로듀서가 각 그룹 감독들을 총괄하는 것이다. 프로듀서는 작품을 제작하는 데에 집중하고 예산을 통제하며, 각 파트 감독들에게 일을 맡긴 후에 일정 관리를 한다. 당연히 감독들은 프로듀서의 지시를 받게 된다. 만약 특정 장면을 수정하고 싶을 경우, 그 장면의 소품, 캐릭터, 특수효과 감독들 모두의 동의를 얻어야 바꿀 수 있다. 그래서 수정이 어려운 편이다. 이 시스템은 창작자들이 자신이 맡은 일을 정확한 시간 안에 완료하는 것에 초점이 맞춰져 있다. 프로듀서의 철저한 관리 아래 만들어진 작업물들이 모여서 하나의 작품으로 완성되는 것이다.

일본의 애니메이션 제작시스템은 감독 중심이다. 감독은 모든 것을 직접 관리하고 책임지는 사람이다. 감독의 지시를 받은 애니메이터가 할당된 장면을 제작하고, 감독은 언제든지 애니메이터에게 수정을 지시할 수 있다. 애니메이션 제작이 진행되는 후반 과정에서도 감독이 갑자기 모든 배경을 바다가 아닌 산으로 바꾸겠다고 수정할 수 있다. 감독이 절대적인 권한을 가지고 있기에 미야자키 같은 작가주의 감독이 출현할 수 있었다.

성공은 모방에서 시작된다. 그러나 애니메이션 시장처럼 한 국가가 절대적인 우위가 있는 환경 속에서 장기적으로 차별화된 성공을 만들려고 한다면, 자국의 문화 특성이 반영된 제작시스템을 구축하는 등과 같이 조

금 더 큰 관점에서 바라볼 필요가 있다.

CONTENTS

CONTENTS

1.
저작권 문제, 우리 가까이에 있다

2009년 손담비 노래 동영상 사건

2009년 초, 한 아버지가 다섯 살 어린 딸이 가수 손담비의 노래 「미쳤어」에 맞춰 춤추고 노래하는 동영상을 네이버 블로그에 올렸다. 특별한 생각 없이 귀여운 아이의 모습을 영상으로 블로그에 올렸을 뿐이다. 그런데 한국음악저작권협회는 해당 동영상이 저작권을 침해한다면서 네이버에 동영상 삭제를 요구했다. 한국음악저작권협회는 작곡가와 작사가의 저작권을 위탁받아 관리해 주는 단체이다.

네이버는 동영상을 올린 아버지에게 저작권자의 동의를 받아오라고 요구하면서 해당 동영상을 삭제하였다. 아버지는 영상을 복원해주기를 요구하였고, 네이버는 요구를 수용하지 않았다. 그 후 참여연대가 아버지와 함께 네이버와 한국음악저작권협회를 대상으로 손해배상소송을 제기했다. 한국음악저작권협회는 상업적 의도가 없다고 해도 음원을 저작권

자의 허락 없이 사용하고, 이로 인해 네이버가 수익을 얻고 있으므로 불법이라고 주장했다. 네이버는 한국음악저작권협회의 주장이 타당하다고 하면서, 분쟁이 있을 경우 저작권자의 요청을 따라야 한다고 했다.

이 사건에 대해 일반인들은 '다섯 살 어린아이가 춤추고 노래 부르는 영상을 올린 게 저작권법에 저촉이 된단 말이야?'라고 하면서 황당하다고 생각하기 쉽다. 법원의 판결은 음악저작권협회가 아버지와 아이가 받은 피해를 보상해야 한다는 것이었고, 네이버는 무죄가 되었다. 당연하다고 생각할지 모르지만, 저작권법을 알고 있다면 이 사안은 오히려 간단하지 않다. 저작권의 근본적인 질문들이 포함된 사례라고 할 수 있다.

판결문에는 '대중문화가 딸에게 미친 영향'이라는 '비판적 의도'가 있으므로 저작물의 상업적 가치를 침해하지 않았다고 쓰여 있다. 그리고 아이가 노래 부르는 장면은 15초 정도로 극히 짧으며 음정, 박자, 화음이 원곡과 상당히 다르다고 지적하고 있다. 즉, 분명한 비판적 의도가 보이지 않고, 저작물의 상업적 가치를 침해했다면 저작권 문제가 있다는 의미로 해석될 수 있다. 또한, 노래 부르는 장면이 15초보다 상당히 길고 음정, 박자, 화음이 원곡과 비슷했다면 문제가 될 수도 있다. 이런 세밀한 기준을 판단하는 곳은 법원이다. 그러나 기본적인 저작권법 취지와 간단한 용어의 뜻을 이해하면, 일반인도 저작권 문제에 대한 나름의 관점을 가질 수 있다.

저작권법, 의도하지 않은 자살 유도

2007년 11월 한 고등학생이 저작권 침해로 인해 형사고소를 당하고, 저작권자의 합의금 요구에 고민하다가 자살한 사건이 있었다. 저작권자의 허락 없이 영상을 업로드한 행위가 문제였다. 저작권자의 허락을 받지 않은 영상을 다운로드한 경우도 불법이지만, 저작권자의 허락을 받지 않은 영상을 업로드하면 확실한 처벌 대상이 된다. 이 학생의 경우, 이미 한 번 불법 영상 업로드로 경고를 받은 상태에서 두 번째로 적발되었다. 저작권자의 소송을 대리해주는 법무법인에서 형사고소를 하겠다고 통지했고, 학생은 스스로 목숨을 끊었다. 그후 '저작권 교육조건부 기소유예제' 등 제도 개선을 하여 유사한 상황이 다시 발생하지는 않았지만, 매우 불행한 사건이었다.

스마트폰으로 누구나 쉽게 영상을 제작하고 유튜브나 인스타그램을 통해 콘텐츠를 공유하는 시대에 살고 있는 사람들에게 저작권법은 생각보다 가까이에 있다. 콘텐츠산업에 종사하거나 콘텐츠 관련 일을 하고자 하는 사람에게 저작권법의 이해는 필수적이다.

2.
저작권 들어가기

저작권의 목적

'저작권법'은 어린 딸의 춤추는 영상도 올리지 못하게 하고, 콘텐츠를 만든 사람만 보호하기 위해서 만든 법일까? 그렇지 않다. 저작권 제도는 문화를 향상 발전시킨다는 궁극적인 목적을 달성하기 위해 두 개의 하위 목표를 가지고 있다. 첫 번째 목표는 저작권과 저작인접권 등을 통해서 저작권자의 권리를 보호하는 것이다. 두 번째 목표는 공정한 이용을 유도하고 촉진하는 것이다. 저작권 보호가 지나치면 타인의 저작물을 활용하거나 이용할 수 없는 문제가 생기기 때문이다.

저작권 제도는 저작권자를 보호하기 위해 존재하지만, 많은 사람들이 공정하게 이용할 수 있는 환경을 만들어주기 위해서 존재하기도 한다. 저작권 제도의 목적과 의의는 저작권자를 보호하고 저작물 이용을 활성화시킴으로써 결과적으로 문화의 향상과 발전을 도모하는 것이기 때문이

다. 물론, 이 두 가지 목적은 서로 상충되는 요소가 있으나 균형적이고 상호보완적으로 작동해야 문화의 향상과 발전을 도모할 수 있게 된다.

소유권과 저작권은 다르다

저작권과 소유권을 구분할 수 있어야 한다. 소유권은 물건 자체에 대한 **배타적** 권리이다. 서점에서 책을 한 권 샀는데, 그 책을 읽지 않고 라면을 먹는 받침대로 사용해도 아무도 뭐라고 할 수 없다. 책을 쓴 작가가 '내 책을 라면 밑받침으로 쓰지 말라!'고 말할 수 없는 이유는, 소유권을 가진 사람이 해당 물건(책)에 대한 배타적 권리를 가지고 있기 때문이다.

이에 비해 저작권은 유형의 물건이 아니라 무형(intangible)의 저작물에 대한 **배타적 독점권**이라고 할 수 있다. 현실에서는 불가능하지만, 작가가 '내 책을 네가 구매했지만, 라면 받침으로 쓸 수 없다'라고 주장할 권리가 있다면, 이런 것이 독점적 권리다. 소유권은 해당 물건을 판매하는 순간 사라진다. 그러나 독점적 권리인 저작권이 사라지지는 않는다. 내가 돈을 주고 CD를 구매했다고 해서 CD 속의 음악들을 마음대로 사용할 수 없다.

책 구매자는 그 책에 대한 소유권을 취득할 뿐, 저작권은 여전히 작가에게 있다. 따라서 인터넷에 책의 내용을 복제하여 올려놓는 것(저작권법상 전송)은 저작자의 저작권(저작재산권)에 해당하기 때문에 작가의 사전 허락을 필요로 한다. 책을 라면 받침대로 쓰는 것은 상관없지만, 그 책의 내용을 복제해서 인터넷에 올리는 순간 저작권법에 위배되는 것이다. 저작

권은 독점적 권리이기 때문이다. 책의 저작권자는 자신이 쓴 작품이 책이라는 형태로 인쇄되어 판매되는 것을 허락했을 뿐, 그것을 인터넷에 올리는 것까지 허락한 것은 아니다.

3.
저작권의 대상과 주체

저작권의 대상으로서 저작물

저작권을 이해하기 위해서는 먼저 저작권의 대상이 되는 것이 무엇인지 알아야 한다. 저작권은 '저작물'에 대한 권리를 뜻한다. 그러므로 '저작물'의 정의와 종류부터 알아보도록 하자.

인간은 생각을 한다. 콘텐츠는 인간의 생각을 표현한 결과물이다. 저작물은 인간의 사상 또는 감정을 표현한 창작물이다. 여기서 꼭 기억해야 할 것은 아이디어 그 자체, 아이디어를 구현하는 방법이나 체계 등은 저작물이 아니라는 것이다. 친구와의 술자리에서 "중동에 나가 있는 특수부대 대위와 여의사의 사랑 이야기가 있다면 재밌겠다."라고 말하는 것은 저작물이 아니라 아이디어다. "자동차가 로봇으로 변신하는데, 그 로봇은 외계 생명체이며, 그 생명체가 인간을 도와서 우주를 지키고 지구를 구원한다."라는 상상 자체는 저작물이 아니다.

저작물이 보호받기 위해서는 두 가지 요소를 갖춰야 한다. 우선, 아이디어가 외부로 표현되어야 한다. 사람들의 사상이나 감정이 말이나 글, 소리, 그림, 영상 등에 의해서 외부적으로 표현이 되어야 하는데, 표현된 것이 구체적인 기록이나 사물의 형태로 남아 있어야 한다. 술자리에서 이야기한 내용을 적은 노트가 있거나, 그 말이 녹음되어서 USB파일에 고착되어 있으면 저작물이 될 수 있다.

두 번째는 창작성이 있어야 한다. 인기 있었던 드라마 『태양의 후예』를 시청한 사람은 누구나 큰 틀에서 드라마 내용을 기억하고 있다. 드라마를 본 어떤 사람이 『태양의 후예』 이야기 구조와 대사도 거의 동일한 시나리오인 『달의 후예』를 완성했어도 저작물인 것은 맞다. 그러나 보호받아야 할 저작물은 아닐 수 있다.

저작물이 보호를 받으려면 독창적인 창작성이 있어야 한다. 여기서 중요한 것은 '창작성'이 완벽하게 새로움을 의미하지 않는다는 점이다. 만약 중동에 파견된 것이 아니라 러시아에 파견된 군대이고, 의사와 대위가 아니라 중령과 간호사로 변형되어 내용의 많은 부분이 새롭게 추가되었다면, 여기에 창작성이 있는지 없는지는 고민해볼 여지가 있다. 창작성이라는 것은 완벽히 없었던 이야기를 만들어내는 것이 아니다. 단순하게 남의 것을 그대로 베끼거나 모방하지 않은 정도이면 창작성이 있다고 인정받을 수 있다.

이렇게 되면 애매해진다. 『달의 후예』가 창작성이 있는지 아니면 『태양의 후예』를 표절한 것인지 어떻게 알 수 있을까? 상식적인 수준에서 글을

쓴 사람이나 글을 읽는 사람이 알 수 있다. 그러나 분쟁이 발생하면 최종적으로 법원이 판단한다.

창작성이 완벽하지 않아도 된다고 해서 표절이 허용되는 것은 아니다. 그러나 표절도 창작성의 기준처럼 모호한 부분이 있다. 예를 들어 자연과학, 공학, 의학의 논문과 인문학, 사회과학의 논문들은 표절이 인정되는 기준이 달라야 한다. 공학 분야 논문에 'A와 B

『태양의 후예』 2016, NEW, 바른손,
KBS 드라마본부.

를 비교한 결과, B가 A보다 더 높은 비율로 나타났다.'는 문장이 있다고 하자. 이 문장은 약 10개 이상의 단어로 이어져 있다. 그런데 이것과 똑같은 문장이 공학 분야 다른 논문에도 그대로 쓰일 수 있다. 연속하는 10개의 단어가 동일하다고 무조건 표절이라고 판단하기 어렵다. 그러나 인문학, 사회과학에서는 조금 다르다. 경우에 따라 연속된 10여 개 단어만 같아도 표절을 의심할 여지가 있다. 그렇다고 '화학 논문은 15개 연속단어, 물리학 논문은 14개 연속단어'라는 기준을 정할 수는 없다. 표절이냐 아니냐를 판단하기 위해서는 전문분야의 특성과 상황에 따라 해당 분야 전문가들의 의견을 고려해야 한다.

저작물의 종류

저작물의 개념을 이해했다면, 저작물에 어떤 종류가 있는지 알아야 한다. 저작물의 종류와 내용이 많지만, 무엇이 저작권의 대상인 것을 아는 것은 꼭 필요한 과정이다.

어문(소설, 시, 논문, 텍스트, 강연, 연설, 설교, 각본, 매뉴얼), **음악**(가요, 가곡, 관현악, 기악, 성악, 창극, 오페라), **연극**(연극, 무언극, 무용극, 창극, 오페라), **미술**(회화, 서예, 디자인, 조소, 조각, 판화, 공예, 캐릭터), **건축**(설계도, 모형, 건축물), **사진**(초상사진, 광고사진, 기록사진, 예술사진), **영상**(영화, 방송 프로그램, 뮤직비디오, 게임, 광고, 애니메이션), **도형**(지도, 도표, 설계도, 약도, 모형) 등은 모두 저작물이다.

자신은 소설을 쓰지도 않고, 노래를 작곡하거나 작사하지도 않으며 그림을 그리지도 않아서 저작물과 상관없다고 느끼겠지만, 지금 핸드폰을 가지고 있다면 저작물과 무관하지 않다. 핸드폰에 저장된 모든 사진은 저작물이다. 저작물 중에 일상생활에서 가장 많이 제작되는 것이 사진이다. 본인이 촬영했다면 각각의 사진의 저작권자는 본인이다. 친구가 사진을 찍어서 보내 주었다면, 그 친구가 저작권자인 저작물을 보내준 것이다.

스마트폰이 일상화되기 이전에도 전 세계에서 가장 많이 저작권이 등록된 범주가 사진이었다. 사진 중에서 가장 많은 저작권료를 받은 것은 무엇일까? 윈도우XP의 기본 바탕화면에 사용된 사진이다. 상단에 파란색 하늘과 하얀 구름이 보이고, 하단에 초록색 초원이 보이는 사진이다. 이 사진은 1996년 미국 캘리포니아 포도농장에서 병충해 때문에 포도나

무를 다 뽑아낸 상태를 한 사진작가가 우연히 지나가다 찍은 사진이다. 우리가 일상에서 찍고 있는 사진도 필요한 곳에 정확히 사용된다면 가치 있는 저작물이 될 수 있다. 우리는 일상생활 속에서 창작 행위를 계속하고 있고, 의식하지 않고 저작물을 만들어내고 있다. 그리고 이런 저작물의 권리를 지켜주는 것이 저작권법이다.

앞서 살펴본 저작물들은 상식적으로 이해가 되는 분야이다. 건축과 도형이 저작물이라는 점이 새로울 수 있지만, 미술과 연결하여 생각하면 수긍이 된다. 그러나 **컴퓨터 프로그램**(운영체제, 응용프로그램, 게임), **2차적저작물**(번역, 편곡, 각색, 시나리오, 영상저작물), **편집저작물**(백과사전, 업종별 전화번호부, 팜플렛, 브로슈어, 데이터베이스, 홈페이지, 광고) 역시 저작물이라고 하면 조금 낯설다.

웹툰 『신과 함께』를 활용해서 만든 영화 『신과 함께-인과 연』는 2차적저작물이 된다. 2차적저작물이란 이미 존재하는 저작물을 토대로 새롭게 만든 저작물이다. 영어로 쓰인 저작물인 『해리포터』 소설을 한국어로 번역한 경우, 번역가가 번역한 한국어판은 번역가의 저작물이 된다. 물론, 번역을 위해서는 원저작자의 허락을 받고 번역해야 한다.

원저작자의 창작 내용을 단순히 번역하였다고 해도, 번역한 결과물은 번역가의 저작물이다. 영어를 한국어로 번역하는 과정에서 번역하는 사람에 따라 다르게 표현되기 때문이다. 번역가의 선택에 따라 'I love you.'라는 문장을 '나는 당신을 사랑합니다', '나는 너를 좋아해' 등으로 다르게 표현할 수 있다. 따라서 번역하는 모든 과정에서 창작성이 인정되고, 그

결과 저작물이 된다.

전화번호부는 편집저작물이다. 전화번호를 어떤 방식으로 나열하는지에 따라서 즉 업종별인지, 가나다순인지, 주소별인지, 전화번호 내림차순인지, 오름차순인지에 따라서 차별된 저작물로 인정된다. 전화번호와 성명 등 기본 내용은 동일하지만 편집방식의 차별성을 독창성으로 인정한다.

저작자가 사람이 아닐 수 있다

저작자는 저작물을 만든 사람이다. 인공지능이 발전하여 로봇이나 프로그램이 콘텐츠를 창작한다고 해도, 현재 저작권법 기준에서는 인공지능을 만든 사람 또는 인공지능에게 명령을 내린 사람이 저작자가 된다. 그래서 오히려 저작자가 사람이 아닌 예외적인 경우를 아는 것이 중요하다. 사람이 아니면서 저작자가 될 수 있는 주체는 회사(법인)다. 업무상저작물은 법인·단체 등의 기획 하에 그 업무에 종사하는 자가 업무상 작성하는 창작물을 의미하고, 업무상저작물의 저작자는 회사(법인)가 된다.

업무상저작물로 인정받기 위해서는 몇 가지 요건이 충족되어야 한다. 우선 저작물이 회사(법인)의 기획 아래 제작되어야 한다. 게임회사 종사자 A가 자신의 업무인 회사가 지시한 게임을 제작하면서 회사와 상관없이 개인이 기획한 모바일 게임을 만들 경우 저작권은 A 개인에게 있다. 게임회사가 기획한 게임을 만들기로 하고 만든 게임(저작물)이어야만 업무상

저작물로 인정된다. 그리고 해당 게임을 만드는 사람들이 게임 그래픽 디자이너나 게임 프로그래머로서 업무상 작업한 결과이어야 한다. 게임회사 직원이라도 청소 업무를 담당하는 사람이 만든 게임 캐릭터를 회사가 사용하고자 한다면, 개인의 저작권을 인정해 주어야 한다.

업무상저작물은 회사(법인) 등의 명의로 공표되어야 한다. 그리고 근로계약상 별도로 정하지 않았을 때만 업무상저작물로 인정된다.

4.
저작권의 종류

저작인격권 : 변하지 않는 권리

저작권 제도가 무엇을 위한 것이고 저작권의 대상인 저작물과 저작권의 주체인 저작자를 알았다면, 이제 저작권 자체 개념에 대해 알아보자. 저작권에는 저작인격권과 저작재산권이라는 두 가지 범주가 있다. 저작물을 만든 사람에게는 두 가지의 권리가 있다는 뜻이다. 하나는 저작인격권, 또 하나는 저작재산권이다.

저작인격권은 저작자의 명예와 인격적 이익을 보호하기 위한 권리이다.『로미오와 줄리엣』,『리어 왕』을 셰익스피어가 창작했다는 사실은 영원히 바뀔 수 없다. 저작인격권은 저작자만 가질 수 있는 권리로, 다른 사람에게 양도되거나 상속될 수 없다. 셰익스피어의 법정상속인이 셰익스피어가 죽은 후『로미오와 줄리엣』의 출판 수익을 모두 가질 수 있지만, 자신의 이름을 저자로 하여『로미오와 줄리엣』을 출판할 수는 없다. 저작

자의 사망 후에도 저작인격권을 침해하는 행위가 금지되기 때문이다.

저작인격권에는 공표권, 성명표시권, 동일성유지권이 있다. 용어가 어렵지만, 저작권을 이해하려면 반드시 넘어 가야하는 부분이다. 공표권은 우리가 만든 저작물을 일반에게 공표할 것인지의 여부를 정할 수 있는 권리이다. 이 권한은 당연히 저작자에게만 있다. 예를 들어 『전쟁과 평화』 같이 역사에 남을 만한 소설을 완성했다고 해도, 그 소설을 아무에게도 보여주지 않겠다고 결정할 수 있는 권한이다. 자신의 저작물을 세상에 공표하지 않겠다고 한다면 공표하지 않을 권한이 있다.

성명표시권은 우리가 만든 저작물을 자신의 이름으로 표시할 수 있는 권리이다. 홍길동이 시를 쓰고 공표하는 과정에서 시의 저자를 홍길동이라고 발표할 수도 있고, '홍길순'이라는 예명이나 별명을 쓸 수도 있다. 원칙적으로 누구나 시를 쓰고 그것을 쓴 사람의 이름을 '아이유'라고 할 수 있다. 물론 '아이유'라는 이름을 실제로 사용한다면 추후 법원이 인정하지 않을 가능성이 높다. '아이유'라는 이름은 유명인의 예명으로 이미 널리 사용되고 있기 때문이다.

동일성유지권은 저작물의 제목, 형식 또는 내용이 변경될 수 없도록 금지할 수 있는 권리다. 내가 쓴 시의 맞춤법이 틀렸다고 해서 출판사에서 멋대로 고칠 수 있는 권한은 없다. 우리가 맞춤법을 의도적으로 틀릴 수도 있고, 그것을 틀리게 씀으로써 특정한 메시지를 전달하려고 했을 수도 있기 때문이다. 설령 실수로 틀렸다고 해도 그것을 고치기 위해서는 저작자의 승인을 받아야 한다. 출판사와 책을 쓰기로 약속하고 책을 썼다면,

출판사에서 교정을 보는 사람이 전체 체크를 다 한다. 그리고 맞춤법이 틀렸을 때는 작가에게 다시 보내준다. 작가가 그것을 인정하고 고치면 변경할 수 있지만, 동의하지 않을 경우엔 변경할 수 없다.

저작인격권은 저작자의 명예와 인격을 지켜주기 위한 권리다. 또한, 저작인격권은 그 작품을 실제로 만든 사람만이 가질 수 있는 권리다. 따라서 다른 사람에게 양도되거나 상속될 수 없다.

저작재산권 : 거래가 가능한 권리

저작권이 일반인들에게 중요한 이유는 저작자의 명예와 인격을 지켜주는 것보다, 어떻게 저작권을 통해 수익을 확보할 수 있는가에 있다. 저작재산권은 저작자의 경제적 이익을 보호해 주는 권리다. 저작재산권은 7개의 권리로 구성되어 있다. 복제권, 공연권, 공중송신권, 전시권, 배포권, 대여권, 2차적저작물작성권이 저작재산권이다. 저작재산권은 다른 재산권과 마찬가지로 양도나 상속 등의 권리 이전이 가능하다. 흥미가 생기지만 조금 복잡해 보인다. 그러나 이 고비를 넘겨야 자신이 만든 콘텐츠를 보호하고, 자신의 저작권을 지킬 수 있다.

복제권은 특정 저작물을 인쇄하거나 사진으로 촬영하는 등의 방법을 통해 유형물로 다시 제작하는 것을 뜻한다. 음악을 CD로 판매하거나, 출판된 책을 서점에서 판매하는 상품은 이미 복제가 된 것이다. 소녀시대의 음악이 담긴 CD를 구입할 경우, 작사가와 작곡가 또한 그 음원에 권리를

가진 사람들의 복제권이 행사된 셈이다. 책이나 CD뿐만 아니라 디지털화하는 것도 복제이고 이런 모든 행위가 복제권을 허락받아야 가능하다.

공연권은 공연. 상연, 연주, 가창 등의 방법으로 공중에게 공개할 수 있는 권리다. 예를 들어서 아이유가 자신이 작사, 작곡한 음악을 방송 프로그램에 나와서 부른다면, 그것은 자기가 부르는 것이기 때문에 공연권을 허락받을 필요가 없다. 그러나 아이유가 다른 사람이 작사, 작곡한 음악을 방송 프로그램에 나와서 부르기 위해서는 해당 저작권자의 허락을 받아야 한다. 예컨대 이루마가 작곡한 피아노곡을 연주하기 위해서는 이루마에게 그 음악을 연주해도 된다는 공연권을 허락받고 사용해야 한다.

여기서 공연이라는 것은 실제로 연주하거나 노래하는 경우는 물론이고 녹음기나 녹화기로 재생하는 경우도 포함된다. 어떤 방송 프로그램에서 20~25년 전에 서태지와 아이들이 공연한 영상이 나왔다면, 그것도 공연권의 허락을 받아야 한다. 여기서 중요한 것은 실황 공연(Live Performance)뿐만 아니라 녹음기나 녹화기를 통해 재생하는 것도 공연에 해당한다는 점이다.

공중송신권은 저작물 등을 무선 또는 유선통신의 방법에 의하여 송신 또는 이용하게 하는 것이다. 다운로드받는 순간에 콘텐츠의 복제가 발생한다. 동시에 공중송신권에 의해서 콘텐츠 저작물이 전달되는 것이다. TV로 나가는 것도 공중송신권에 해당한다. 공중송신권은 공중송신권, 전송권, 디지털음성송신권으로 세분화할 수 있다.

전송권은 공중의 구성원이 개별적으로 선택한 시간 및 장소에서 접근할 수 있도록 저작물을 제공할 권리이며, 그에 따라 이루어지는 송신권을 포함하고 있다. 디지털음성송신권은 공중으로 하여금 동시에 수신하게 할 목적으로 디지털 방식의 저작물을 송신할 권리이다. 전시권은 미술저작물 등의 원본이나 그 복제물을 전시할 수 있는 권리다. 미술품이나 이미지, 그림의 원본이나 복제물을 타인이 볼 수 있게 전시하는 것도 허락을 받아야 한다.

배포권은 저작물의 원본이나 복제물을 일반 공중에게 양도 또는 대여할 수 있는 권리를 의미한다. 기억해야 하는 점은 배포권은 1회의 허락으로 권리가 없어진다는 것이다. 배포권이 최초판매로 권리가 없어지는 것과 달리, 대여권은 배포권 중 점유 이전을 수반하는 사용행위로 음반과 컴퓨터프로그램에 대해서만 인정받을 수 있다.

20~30년 전에는 전국에 비디오 대여점들이 있었다. 당시 비디오 대여점들은 비디오 테이프의 대여권을 허락받은 상태에서 사람들에게 대여한 것이 아니다. 상점 주인이 비디오 테이프를 구매해 다른 사람들에게 빌려주는 행위로 수익을 얻었다면 불법이다. 대여권에 대한 저작권자의 허락을 얻지 않았기 때문이다.

저작재산권 중에서 콘텐츠 종사자들에게 가장 중요한 것은 2차적저작물작성권이다. 자신이 창작한 웹툰을 영화제작사가 영화로 만들고 싶다고 했을 때, 그것을 허락해줄 수 있는 권리가 2차적저작물작성권이다. 2차적저작물작성권은 번역, 편곡, 변형, 각색, 영상제작 등의 방법으로 원

저작물을 이용할 수 있게 허락해 주는 권리이다. 웹툰작가 자신의 웹툰을 영화로 만드는 것에 동의하고 영화가 제작되면, 그 영화는 새로운 저작물(2차적저작물)이 된다. 그 영화에 대한 저작권은 영화제작사, 영화 감독 등 새로운 저작권자에 의해 행사된다.

따라서 2차적저작물작성권을 허락해줄 때는 조심해야 한다. 한 대학생이 웹툰을 3-4편 취미 삼아 만들어 블로그에 올렸는데 조회수가 급등하고 있는 즐거운 상상을 해보자. 갑자기 유명 영화제작사가 찾아와서 "1,000만 원을 드릴 테니 웹툰에 대한 2차적저작물작성권을 달라"고 하면 어떻게 할 것인가? 조금은 우쭐해서, 그리고 이 정도 웹툰은 언제든지 만들 수 있다고 생각해서 흔쾌히 동의하고 계약서에 서명할 수 있다. 하지만 나중에 크게 후회할지도 모른다. 영화제작사가 만나자고 했다면, 전문가의 관점에서 웹툰의 상업적 가치를 높이 평가했다는 이야기이다. 그리고 처음 만든 웹툰이 자신이 평생 만들 웹툰 중에서 가장 상업성이 뛰어난 것일지도 모른다.

가장 큰 위험은 웹툰에 대한 2차적저작물작성권을 모두 양도했다는 점이다. 웹툰의 캐릭터로 장난감을 만들 수도 있고, 웹툰의 스토리로 영화뿐만 아니라 드라마를 제작할 수 있다. 소설을 만들 수도 있고 출판만화로 제작될 수도 있다. 따라서 장르별로 구분해서 계약하거나, 전체 금액을 더 높이 요구해야 한다. '웹툰을 기초로 제작한 영화에서 나오는 수익의 5%를 달라'고 하는 등의 조건을 붙일 수 있다. 물론, 상상일 뿐이다. 대부분의 웹툰 작가에게 영화제작사가 찾아오는 경우는 매우 드물고, 자신의 콘텐츠로 1,000만 원을 벌 수만 있다면 감사하다고 생각할 것이다. 그

래도 알고 계약하는 것과 모르고 계약하는 것은 매우 다르다.

저작인접권 : 저작자만 권리가 있는 것이 아니다

새로운 노래가 만들어지면 작곡자와 작사가가 저작권자가 된다. 물론, 한 사람이 작곡과 작사를 하였다면 저작권자는 한 명이다. 그러나 그 노래를 사용하려면 다른 권리자들에게도 허락을 받아야 한다. 그 노래가 음원으로 제작되고 방송될 수 있도록 제작한 사람들도 권리를 가지고 있다. 그들이 가지고 있는 권리를 저작인접권이라고 한다. 저작인접권은 저작물을 일반 사람들이 향유할 수 있도록 매개하는 자에게 부여되는 권리다. 음악산업과 방송산업에서 중요한 권리이다.

저작인접권을 가질 수 있는 주체는 실연자, 음반제작자, 방송사업자이다. 먼저 저작인접권의 주체 실연자가 누군지 알아보자. 간단하게 생각하면, 저작자인 작곡가와 작사가가 만든 노래를 부르는 가수가 실연자이다. 가수가 노래를 연주할 때, 드럼이나 건반을 연주하는 음악가들이 모두 실연자다. 드라마에서 저작자인 시나리오 작가 이외의 연출자, 배우 등은 모두 실연자가 된다. 연기, 무용, 연주, 가창 등의 방법으로 저작물을 표현하는 사람 또는 지휘, 연출하는 사람이 실연자다. 사후 70년이 지난 베토벤이나 모차르트가 작곡한 교향곡을 연주할 때는 저작권을 고민하지 않아도 된다. 그러나 새로 녹음된 베토벤 교향곡을 듣거나 사용할 때는 실연자로서 참여한 지휘자, 오케스트라 멤버들의 저작인접권을 해결해야 한다.

또 하나의 저작인접권의 주체는 음반제작을 기획하고 책임지는 음반제작자다. 예를 들어 블랙핑크가 새로운 앨범을 제작한다면, 이를 기획하고 녹음된 여러 버전들 중에서 최종 발표할 음원을 결정하는 사람이 음반제작자이다. 새로운 방탄소년단의 앨범을 기획하고 책임지는 사람이 빅히트 엔터테인먼트의 방시혁 대표라면, 이 사람이 음반제작자이다.

마지막 주체는 방송을 업으로 하는 사람들인 방송사업자이다. 아이유가 노래 부르는 영상을 방송국이 촬영하고 편집해서 영상으로 만들 수 있다. 이 영상 콘텐츠에 대한 저작인접권은 방송사업자에게 주어진다. 음악방송을 생중계하고 있을 때에도 한 장면 다음에 어떤 장면을 넣을지, 노래하고 있는 가수 아이유의 모습을 어떻게 촬영할지 결정하는 주체는 방송사업자이다. 이런 역할을 하였기 때문에 방송사업자가 저작인접권을 갖게 된다.

저작인접권은 원칙적으로는 실연 또는 음반을 녹음한 날, 또는 방송 후 70년간 보호받을 수 있다. 음반의 경우는 음반을 처음으로 제작한 날, 또는 실연한 날부터라고 할 수 있다. 음반을 만들거나 방송영상을 만든 후, 공표하지 않을 수 있다. 이런 경우에는 음원이 확정된 날, 방송 녹화가 이루어진 날, 또는 발행된 해의 다음 해부터 70년을 동안 저작인접권이 인정된다. 저작인접권이 중요하지만, 저작권 자체에는 영향을 미칠 수 없다. 아이유가 노래를 불렀다고 해서 저작권자, 즉 작사가와 작곡가의 권리는 변하지 않는다.

5.
저작권을 활용할 때 필요한 내용

저작재산권을 행사하는 방법

실질적으로 저작권을 행사하는 방식은 무엇일까? 저작인격권의 경우 매매할 수 없고 돈으로 바꿀 수 없다. 반면 저작재산권의 경우에는 자유롭게 권리 양도와 이용허락을 함으로써 거래도 하고 경제적 수익을 얻을 수 있다.

저작재산권을 거래하는 방식으로 부동산을 파는 것처럼 권리를 양도하는 방법이 유일하다고 생각할 수 있다. 그렇지 않다. 저작재산권의 거래 방식으로 부동산 전세라는 방식과 유사한 방법이 있다. 사용을 원하는 사람에게 저작물을 일정 방식으로 사용할 수 있도록 '이용허락'을 해 주면, 이용허락을 해준 부분을 제외한 저작재산권을 유지할 수 있다. 전세 계약 기간 동안 자신의 아파트를 사용하지 못하지만 소유권을 계속 가지고 있는 것과 유사하다.

권리양도는 저작재산권을 한 번에 다 넘겨주는 것이고, 이용허락은 특정 기간 동안 특정 대상에 대해서 자신의 저작재산권의 일부를 사용할 수 있게 해주는 것이다. 일반 고객이 음원사이트에서 음악을 다운받거나 스트리밍해서 이용할 수 있는 이유는, 음원의 저작권자 또는 저작인접권자들이 음원사이트에 음원을 서비스할 수 있도록 이용허락 해 주었기에 가능하다. 저작권자가 음원사이트에 음원 전체의 저작재산권을 양도하지 않는다.

디자인을 전공하는 대학생이 귀여운 곰을 캐릭터로 만들었다고 하자. 곰 캐릭터에 관심을 가진 캐릭터 회사가 대학생에게 캐릭터를 팔라고 한다면, 양도를 의미한다. 곰 캐릭터의 모든 저작재산권을 구매하여, 그 이후 곰 캐릭터와 관련된 다양한 사업을 시행하려는 의도일 가능성이 높다. 캐릭터 회사로서는 상업성이 검증되지 않은 캐릭터를 상품화하는 위험을 감수하기에, 성공했을 때 수익을 가장 크게 만들고 싶어 할 것이고, 이는 당연한 일이다. 그러나 만약 협의가 가능하다면, 저작권자로서는 양도가 아니라 이용허락을 선택해야 한다.

저작권자를 위해 저작권 권리양도를 할 경우, 계약서에 특별한 약속이 없다면 2차적저작물 또는 편집저작물에 대한 권리양도는 제외된다. '곰 캐릭터에 대한 저작권을 양도한다'라고 계약서에 쓰어 있다면, 2차적저작물작성권이 권리양도에 포함되지 않는다. 따라서 만약 저작재산권 전체를 양도해야 할 경우, 콘텐츠에 대한 재산권 전체(2차적저작물작성권까지)를 모두 양도한다고 명시해야 한다.

저작권의 발생과 등록, 그리고 보호기간

저작권은 언제 발생할까? 한 시인이 레스토랑에서 노트나 휴지에 시를 한 편을 썼다면, 시를 완성한 순간부터 그 시에 대한 저작권이 발생한다. 저작권은 저작물을 창작하는 순간 자동으로 발생한다. 이를 저작권의 '자동발생의 원칙'이라고 한다.

저작권은 특정 기관에 등록하지 않아도 발생한다. 이것을 등록이나 기탁 등의 방식을 요구하지 않는 '무방식주의'라고 한다. 그렇다면 '방식주의'는 무엇일까? 방식주의의 경우에는 저작권자가 정부나 등록관청에 가서 저작권 등록을 해야 한다. 대표적인 것이 특허권이다. 특허는 기술과 관련된 것으로서, 특허청에 등록해서 심사를 거친 후에 확정을 받아야만 특허권이 발생한다. 아무리 뛰어나고 새로운 기술도 특허를 신청해서 통과되지 않으면 특허권이 없다. 자신이 독창적으로 만든 제품 디자인이라도 다른 사람이 먼저 특허청에 신청해서 특허권을 받으면, 그 특허권은 다른 사람의 합법적인 권리가 된다.

그러나 저작권은 다르다. 시인 시 낭독회에서 자신이 쓴 시를 보고 낭독하고, 다른 사람이 그것을 몰래 받아쓴 다음에 시인보다 먼저 저작권 등록을 할 수 없다. 만약에 몰래 받아쓴 시를 저작권 등록했다고 해도 소송을 통해 바로잡을 수 있다. 단, 내가 먼저 그 시를 작성했다는 증거가 있어야 한다. 증거가 존재하고 그 증거를 법원이 인정해 줄 경우, 그 시의 저작권을 되찾아올 수 있다. 이것이 무방식주의다. 우리나라는 한국저작권위원회에서 저작권 등록업무를 한다. 특허는 신청을 하면 기존의 기술

과 다자인 상표와 중복되는지를 면밀히 검사하는 과정을 거치지만, 저작권은 요건만 갖추면 등록을 받도록 되어있다.

전 세계의 저작권은 거의 대부분 무방식주의를 채택하고 있다. 저작권 관련 국제조약인 베른조약이 기본적으로 무방식주의를 채택하고 있기 때문이다. 단, 미국은 원칙적으로는 방식주의이지만, 실질적으로는 방식주의와 유사하다. 미국에서는 국회에 속해있는 부서에서 저작권 등록을 받아준다. 물론 미국도 저작물을 창작하는 순간 저작권이 발생되지만, 분쟁이 발생했을 때 저작권을 등록한 사람만 소송을 제기할 수 있다. 미국에 콘텐츠가 진출할 때 이러한 점을 고려해야 한다.

특별히 등록하지 않아도 저작권이 인정되는 무방식주의를 채택한 우리나라에서 저작권 등록을 하면 무슨 이점이 있을까? 저작권이 등록된 일정 사항에 대해서는 추정력과 대항력이라는 두 가지의 힘이 생긴다. 추정력은 저작권자가 누구인지 확실하지 않을 경우, 우선 저작권 등록이 되어 있는 사람이 저작권자라고 추정된다는 것이다. 창작자가 아니더라도 먼저 저작권 등록을 했다면, 일단은 저작권 등록이 되어있는 사람이 저작권자라고 추정한다. 따라서 저작권 등록을 하지 않으면, 창작한 사람임에도 불구하고 오히려 자신이 저작권자라는 것을 입증해야 하는 책임이 생기는 것이다. 따라서 상품성이 있는 콘텐츠와 저작물에 대해서는 저작권 등록을 하는 것이 좋다.

대항력은 무엇일까? 저작재산권 등 권리 변동 사실(출판권 및 질권 포함)을 등록하면 이러한 사실에 대해 제3자에게 대항할 수 있다. 권리변동의

사실은 등록하지 않아도 당사자 사이에는 변동의 효력이 발생하지만, 제3자가 권리 변동 사실을 부인할 때에는 등록하지 않으면 제3자에 대하여 변동의 효력을 주장할 수 없다.

저작인격권은 영원히 보장된다. 그러나 저작재산권은 보호기간이 제한되어 있다. 현재 우리나라를 포함한 많은 나라들이 저작권자 사후 70년 동안 저작권을 보호해 주는 것으로 협정을 맺고 있다. 저작물을 만든 시점이 언제였는지는 상관없고, 저작자가 사망한 다음 70년 동안 저작권이 보호되는 것이다.

만약 저작권자가 20살에 죽었다면, 사망 후 70년 동안 저작권을 보호받을 수 있다. 한 가수가 20살에 노래를 작사, 작곡하고 100살까지 살았다면, 그 노래에 대한 저작재산권은 가수가 살아있는 80년과 사후 70년을 포함해 150년 동안 유지된다. 만약 이 가수가 자신의 본명으로 저작권을 등록하지 않고 예명으로 발표했다면, 공표한 후 70년간 저작재산권이 보호된다.

저작권을 주장할 수 없는 경우들

저작재산권은 공공이익을 위해 법률로써 그 권리를 제한할 수 있다. 저작권법에 나온 항목 중에서 일부를 나열하면 다음과 같다. 초중등학교 교과서에 어떤 작가의 작품을 사용할 때 저작권자의 허락을 받지 않아도 된다. 물론 출처표시를 해야 한다. 그리고 이 경우에도 저작권자에게 보상

금이라는 기준을 따로 정해 저작권료를 지불한다.

시사보도를 목적으로 할 때, 보도 과정에서 보이거나 들리는 저작물에 대해서는 저작자의 허락을 받지 않아도 된다. 그리고 그 과정에서 복제, 배포, 공연, 방송 또는 전송이 가능하다. 교육, 연구를 위해 정당한 범위 안에서 관행에 맞게 인용하는 것도 저작권자의 허락을 받지 않고 할 수 있다. 비영리 목적의 공연과 방송에서도 공표된 저작물에 대한 저작권자의 허락을 받을 필요가 없다. 단, 제3자로부터 어떤 명목으로든지 반대급부를 받지 않아야 한다.

저작재산권 제한에 있어서 일반인들이 기억해야 하는 경우는 사적 복제이다. 사적 복제란 개인적인 용도를 위해 스스로 복제하는 것을 말한다. 일반적으로 공표된 저작물을 복제해서 타인에게 나눠 준다면, 따로 복제권을 허락받은 것이 아닌 경우에는 불법이다.

만약 비영리 목적이고 복제한 숫자가 적을 경우, 저작권자의 허락 없이도 가능하다. 다운받은 음원을 같은 반 친구 40명에게 선물로 나눠주면, 비영리 목적이지만 저작권법에 위반될 수 있다. 사적 복제는 가정 및 이에 준하는 한정된 범위 안에서 이용되어야 한다. 이 범위는 법원이 사안에 따라 판단한다.

6.
저작권을 수익으로 바꾸는 과정
: 라이선싱

라이선싱 과정을 이해하자

요즘에는 잘 쓰지 않지만, 어렸을 때 책받침을 써 본 경험이 있을 것이다. 책받침은 플라스틱이나 아크릴 판으로 만들어져 있다. 책받침은 공책에 연필로 글씨를 쓸 때, 도움을 받기 위한 용도로 제작된다. 따라서 플라스틱 판만 있으면 책받침으로서 충분하다. 공장에서 만든 책받침용 플라스틱 판을 500원이라고 하자. 똑같은 플라스틱 판이라고 해도 그 위에 엘사 그림이나 미키마우스 캐릭터 이미지가 있으면 5,000원이 될 수 있다. 500원 상당의 플라스틱 판에 캐릭터 이미지를 추가하여 5,000원 상품이 되었다. 그만큼의 부가가치가 만들어졌다는 뜻이다.

콘텐츠산업에서 사용되는 '캐릭터'는, '정체성을 지닌 것으로, 차별화된 창작물의 정형화된 이미지'라는 뜻이다. 애니메이션 『톰과 제리』에 등장

『톰과 제리』, 1965, MGM텔레비전.

하는 주인공은 정체성을 가지고 있다. 『톰과 제리』의 고양이 톰은 욕심이 많지만 마음이 여리다. 꼬마 쥐인 제리는 힘은 약하지만 꾀가 많은 개구쟁이다. 그리고 미키마우스와 『톰과 제리』 톰은 모두 쥐이지만 이미지만 보아도 구별할 수 있다. 각각 차별화고 정형화된 이미지를 갖고 있기 때문이다.

그러나 모든 캐릭터가 상품화되지는 않는다. 일반인이 종이에 토끼 그림을 그렸다면, 저작물이지만 판매할 수 있는 상품은 아니다. 상품화 가치를 판단하는 절대적 기준은 없지만, 전문적이고 훈련된 사람들이 제작한 토끼 그림이 상품화 가치가 높을 가능성이 많다. 즉 '상품화 가치가 있는 프로퍼티(Property)'가 될 수 있다. 캐릭터산업에서 프로퍼티(Property)는 '법적으로 보호되는 이름, 로고, 사인, 초상, 그래픽, 아트워크 등의 조합으로 이루어진 재산으로서 라이선싱의 대상이 되는 것'을 뜻한다. 여기서 등장하는 '라이선싱'이 캐릭터를 진정한 프로퍼티(Property)로 바꾸는 과정이라고 할 수 있다. '라이선싱'을 통해서 저작권자에게 캐릭터 이용허락을 받으면 책받침에 사용할 수 있게 된다. 이제 라이선싱 과정을 이해하기 위해 몇가지 용어의 뜻을 알아보자.

라이선스(License)는 승낙, 허가, 인가, 면허 등의 의미를 가지고 있다. 자동차 운전면허증은 운전을 할 수 있는 자격을 허가받는 라이선스라고

할 수 있다. 라이선스가 있으려면 라이선스를 허가해 주고 인정해 주는 라이선서(Licensor)가 있어야 한다. 경기도에 사는 사람이 운전면허 시험에 합격할 경우 경기지방경찰청장이 라이선서가 된다. 그리고 라이선서로부터 운전면허증을 받아 자동차를 운전할 자격이 있는 사람을 라이선시(Licensee)라고 한다. 캐릭터를 디자인 한 사람이 라이선서가 되고 캐릭터를 이용해 책받침을 만들려고 하는 사람이 라이선시이다.

'라이선싱'이란 '라이선서가 가지고 있는 프로퍼티의 저작재산권을 라이선시에게 일정기간, 특정 지역 내에서 사용할 수 있는 사용권을 부여하고, 그 대가로 로열티나 다른 형태의 보상을 받도록 하는 일련의 과정'이다. 엘사 책받침 라이선싱의 경우, 엘사 캐릭터에 대한 저작재산권을 가진 미국 디즈니 회사가 한국의 책받침 회사에게 일정 기간 동안 엘사 책받침을 만들 수 있도록 라이선스를 부여하고, 그 대가로 보상을 받는 과정이다. 한 마디로 라이선싱은 '과정'이라는 것이다.

라이선싱의 방식은 두가지로 나누어진다. 첫 번째는 머천다이즈 라이선싱(Merchandise Licensing)이다. 머천다이즈 라이선싱은 소비상품 판매를 목적으로 하는 라이선싱이다. 책받침 회사가 상품에 이미지를 붙임으로써, 상품의 부가가치를 높여서 더 높은 가격으로 판매하고, 수익을 창출할 수 있도록 해 주는 것이다.

두 번째는 프로모션 라이선싱(Promotional Licensing)이다. 프로모션 라이선싱은 홍보, 광고, 서비스를 목적으로 한다. 돈을 받고 파는 물건에 이미지를 사용하게 해주는 것이 아니라, 홍보와 광고의 용도로 사용하게 해준

다. 애니메이션 미니언즈의 캐릭터가 인기 있을 때, 맥도날드에서 미니언 즈 햄버거 세트를 구입하면 미니언즈 캐릭터 장난감을 주었다. 이 장난감 은 돈을 받고 파는 물건이 아니라 프로모션 전용이었다. 뽀로로 탈을 쓰 고 장난감 가게를 홍보하려면, 뽀로로의 저작권을 가지고 있는 회사에게 프로모션 라이선싱 계약을 먼저 해야 한다.

라이선서와 라이선시만 있으면 라이선싱이 가능하다. 부동산 거래를 부 동산 중개인이 없어도 할 수 있는 것과 같다. 부동산을 파는 사람과 사는 사람이 계약을 진행하면 된다. 그러나 전문적인 부동산 중개인의 도움을 받으면, 비용은 들지만 더 많은 정보를 얻고 안전한 거래를 할 수 있다.

라이선싱에서도 라이선서가 라이선싱 사업을 시작하고, 관리하고, 평 가할 수 있도록 도와주는 중개인 에이전트를 활용할 수 있다. 에이전트와 계약한 다음에는 에이전트가 라이선스 비즈니스 업무를 대행해 준다. 라 이선시는 라이선서가 아니라 에이전트에게 허락을 받게 된다.

이때 라이선시가 라이선서에게 프로퍼티 사용에 대한 대가로 지불하는 비용을 '로열티(Royalty)'라고 한다. 로열티는 매출액의 일정비율을 지불하 는 것이 일반적이다. 라이선싱 로열티는 지적재산권을 사용할 수 있도록 허락해 주었을 때 보상하는 방법 중 하나이다.

라이선싱 계약할 때 조심해야 할 부분들

디즈니 회사(라이선서)가 책받침 회사(라이선시)에게 로열티를 받고 엘사

의 이미지로 책받침만 만들라고 허락했는데, 책받침 회사가 엘사의 이미지를 가지고 공책, 인형, 티셔츠 등 다양한 상품에 엘사 이미지를 사용하여 제품을 만들고 판매할 수도 있다.

이것은 명백한 계약위반이고 저작권 침해 행위이다. 형사적으로 정부기관이 불법적인 콘텐츠 사용 증거를 확보하여 대상물을 몰수 및 폐기하고, 해당 업체 대표에게 징역이나 벌금을 물게 할 수 있다. 피해액을 배상받으려면 라이선시를 대상으로 민사소송을 해야 한다. 법원의 판단에 따라 손해배상뿐만 아니라 명예회복에 대한 조치도 받을 수 있다.

이와 같은 명백한 계약 위반이나 불법 행위에 따른 위험 이외에도 라이선서와 라이선시가 각각 계약을 체결하기 전 고려해야 할 위험 요인들이 있다. 라이선서의 입장에서는 계약하기 전에 브랜드 이미지의 손상에 대해 생각해 보아야 한다. 아무리 높은 로열티를 제시하더라도 뽀로로 캐릭터를 사채업자가 사용하게 허락할 수는 없다. 브랜드 이미지가 손상되어 의복이나 학용품 등, 뽀로로 캐릭터를 사용한 다양한 제품과의 계약이 종료될 수 있는 위험이 있기 때문이다.

라이선서 입장에서는 사용을 요청해오는 모든 업체(라이선시)에게 이용허락을 해 주는 것도 위험한 일이다. 만약 눈에 보이는 곳마다 뽀로로 이미지들이 넘쳐난다면 뽀로로 캐릭터의 인기에 악영향을 줄 수 있기 때문이다. 라이선서는 자신의 캐릭터의 생명력이 얼마나 오랫동안 유지될 수 있을지를 생각해야 한다.

라이선시는 재고관리의 문제도 고려해야 한다. 2002년 우리나라 월드컵 때 가장 인기 있었던 옷은 빨간색 바탕에 'Be the Reds!'라는 하얀색 문구가 들어간 티셔츠였다. 처음에는 우리나라 사람들이 많이 안 입을 줄 알고 조금만 생산했다고 한다. 그런데 우리나라가 16강과 8강을 거쳐 4강까지 올라가자 전체 국민이 열광했다. 그리고 이 티셔츠는 전 국민이 1~2벌씩은 갖고 있었을 정도로 많이 팔렸다. 그러자 수많은 회사가 이 옷의 라이선스를 받아서 생산했다.

문제는 월드컵이 끝난 후였다. 그 옷을 입고 다니는 사람이 사라져버린 것이다. 엄청나게 많은 제품을 생산해 놓았기 때문에 재고 관리 비용이 더 많이 들게 되었다. 이처럼 라이선시는 제품의 판매가 부진할 경우에도 대비해야 한다. 대량의 재고가 창고에 쌓일지도 모르는 위험요소를 고려해야 한다.

저작권과 라이선싱을 끝으로 우리나라에서 콘텐츠를 공부하려는 사람들에게 콘텐츠를 바라보는 나름의 관점을 제시하였다. 콘텐츠를 설명하는 방법은 여러가지가 있을 수 있다. 이 책에서 설명한 내용은 우리나라에서 콘텐츠 자체를 처음 공부하려는 사람들에게 콘텐츠에 대한 자신의 관점을 세우는데 도움이 되는 것들을 간단하게 정리한 것이다.

**콘텐츠
세계
시리즈 01**

콘텐츠 세계로 미래로

초판 1쇄 발행 2020년 11월 28일

지은이. 전현택

ISBN
978-89-6529-255-5
(04600)

이 도서의 국립중앙도서관
출판예정도서목록(CIP)은
서지정보유통지원시스템 홈페이지
(http://seoji.nl.go.kr)와 국가자료
공동목록시스템(www.nl.go.kr/
kolisnet)에서 이용하실 수 있습니다.

발행. 김태영
발행처. 도서출판 씽크스마트
서울특별시 마포구 토정로 222(신수동)
한국출판콘텐츠센터 401호
전화. 02-323-5609 / 070-8836-8837
팩스. 02-337-5608
메일. kty0651@hanmail.net

도서출판 사이다
사람의 가치를 밝히며 서로가 서로의
삶을 세워주는 세상을 만드는 데 필요한
사람과 사람을 이어주는 다리의 줄임말이며
씽크스마트의 임프린트입니다.

씽크스마트 · 더 큰 세상으로 통하는 길
도서출판 사이다 · 사람과 사람을 이어주는 다리